Das Dresdner Residenzschloss

Angelica Dülberg · Norbert Oelsner · Rosemarie Pohlack

Das Dresdner Residenzschloss

Großer DKV-Kunstführer

herausgegeben vom Landesamt
für Denkmalpflege Sachsen

DEUTSCHER KUNSTVERLAG

Abbildung Seite 6:
Kleiner Schlosshof, Aufnahme 2009

Abbildungsnachweis
Landesamt für Denkmalpflege Sachsen (LfD): Seite 6, 8, 18, 33, 44, 48 oben, 54 rechts unten, 84
Dieter Krull, Dresden: Seite 9
Sächsische Landesbibliothek – Staats- und Universitätsbibliothek Dresden, Deutsche Fotothek:
 Seite 10, 14, 20 oben, 22 links, 42, 77, 86, 88 links und rechts
LfD (Aufnahme: Wolfgang Junius): Seite 11, 17, 25, 36 (Repro), 37, 41 oben u. unten, 57, 66, 67, 69
 unten, 70, 72/73, 74 unten, 76 oben, 80, 93 oben u. Mitte links, Titelbild, Umschlagrückseite
LfD (Aufnahme: Waltraud Rabich): Seite 12/13, 16 oben, 30, 38 oben, 39, 52 oben u. unten, 53 oben
 u. unten, 54 oben und links unten (Repro), 58 links u. rechts, 71, 89, 90
Messbildstelle, Dresden: Seite 15
LfD (Aufnahme: Norbert Oelsner): Seite 16 unten, 23, 26 oben, 48 unten, 49, 51 unten, 56 unten, 57,
 63, 69 oben
Staatliche Kunstsammlungen Dresden, Kupferstich-Kabinett: Seite 19 oben u. unten, 55, 82,
 91 Mitte
LfD (Aufnahme: Angelica Dülberg): Seite 20 unten
Sächsisches Staatsarchiv/Hauptstaatsarchiv Dresden: Seite 21 links, 60
LfD (Aufnahme: Andreas Dubslaff): Seite 21 rechts, 22 rechts, 24, 28, 31, 32, 34, 35, 38 unten, 45, 46,
 47, 50, 51 oben, 56 oben, 59, 61, 64, 65, 68, 92
Stadtarchiv Dresden: Seite 26 unten
Staatliche Kunstsammlungen Dresden, Gemäldegalerie Alte Meister: Seite 27, 43
Staatliche Kunstsammlungen Dresden, Rüstkammer: Seite 40
Günther Thiele, Großnaundorf: Seite 62
Staatliche Kunstsammlungen Dresden, Grünes Gewölbe: Seite 74 oben, 78, 81
Hans-Christoph Walther, Dresden: Seite 75 links und rechts, 79 alle
LfD (Zeichnung: Helga Schmidt): Seite 76 unten, Umschlaginnenseiten
Technische Universität Dresden, Krone-Sammlung: Seite 83
Zentralinstitut für Kunstgeschichte München, Farbdiaarchiv (Aufnahme: Rolf-Werner Nehrdich,
 1943): Seite 85 oben
Staatliche Kunstsammlungen Dresden, Kunstgewerbemuseum: Seite 85 unten
LfD (Aufnahme: Frank Walther): Seite 87
Foto Marburg: Seite 91 unten
Stadtmuseum Dresden: Seite 91 oben
Egmar Ponndorf, Dresden: Seite 93 unten links u. rechts

Lektorat | Julie Kiefer und Edgar Endl
Gestaltung und Herstellung | Edgar Endl
Reproduktionen | Lanarepro, Lana (Südtirol)
Druck und Bindung | F&W Mediencenter, Kienberg

Bibliografische Information der Deutschen Nationalbibliothek
Die Deutsche Nationalbibliothek verzeichnet diese Publikation
in derDeutschen Nationalbibliografie; detaillierte bibliografische
Daten sind im Internet über http://dnb.d-nb.de abrufbar

2., überarbeitete Auflage
© 2013 Deutscher Kunstverlag GmbH Berlin München
Paul-Lincke-Ufer 34
10999 Berlin

www.deutscherkunstverlag.de
ISBN 978-3-422-02181-5

Inhalt

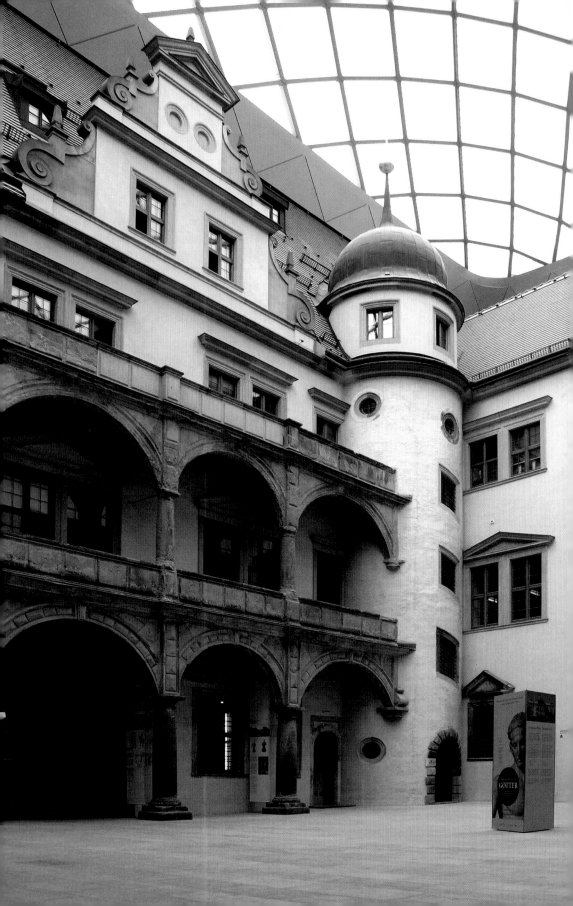

Geleitwort

Das Dresdner Residenzschloss gehörte zu den prächtigsten und bedeutendsten Schlossbauten in Deutschland. Im Zweiten Weltkrieg stark zerstört, stellt sein Wiederaufbau ab Mitte der 1980er Jahre eine Glanzleistung von Architektur, Kunst und Denkmalpflege dar. Heute ist es Bürgerschloss und Tourismusmagnet in einem, vor allem aber ein Zentrum der Kunst. Mit dem Historischen und dem Neuen Grünen Gewölbe, dem Münzkabinett, dem Kupferstich-Kabinett, der Türckischen Cammer und dem Riesensaal beherbergt es gleich sechs herausragende Sammlungen.

Das Landesamt für Denkmalpflege legt nun schon in zweiter Auflage einen fundierten Bildband über das mehr als 800 Jahre alte Residenzschloss vor. Der Band nimmt nicht nur den gegenwärtigen Stand der wohl größten Kulturbaustelle des Freistaates Sachsen in den Blick. Er gewährt auch eine aufschlussreiche Rückschau auf die jeweiligen machtpolitischen und baugeschichtlichen Entwicklungslinien. Seit der ersten Auflage 2009 gingen die Arbeiten am und im Schloss mit großen Schritten voran:

Im großen Schlosshof wurde die Loggia vor den Hausmannsturm gesetzt und die letzte Teilfassade mit Sgraffiti versehen. Die Englische Treppe als Haupttreppe wurde im Zustand vom Ende des 19. Jahrhunderts wieder hergestellt. Und mit der Türckischen Cammer und dem Riesensaal präsentieren sich nun die einzigartigen Sammlungen der Dresdner Rüstkammer in modern gestalteten Räumen.

Der vorliegende Band bringt dieses wichtige Monument sächsischer Geschichte allen interessierten Lesern ansprechend und gleichermaßen anspruchsvoll näher. Den Wissenschaftlern vom Landesamt für Denkmalpflege und dem Deutschen Kunstverlag gilt dafür mein besonderer Dank. Ich wünsche allen Lesern eine spannende Lektüre.

Markus Ulbig

Sächsischer Staatsminister des Innern

Geschichte und Baugeschichte des Dresdner Residenzschlosses

Rosemarie Pohlack

Die Anfänge des Dresdner Residenzschlosses reichen bis in das 12. Jahrhundert zurück. Nachgewiesen sind um 1170/80 entstandene erste Holzbauten, auf die bald auch Steinbauten folgten. Für das 13. Jahrhundert ist eine kastellartige Anlage mit fünf Türmen ergraben. Als älteste Substanz im aufgehenden Mauerwerk blieben aus der Zeit um 1400 der östliche Nordflügel und der Hausmannsturm erhalten. Während des Umbaus zur spätgotischen Schlossanlage (1468–1480) wurde der Ostflügel weitgehend neu errichtet; ein neuer Westflügel mit Kapelle (am Hausmannsturm) und ein Torturm mit Zugbrücke im Süden bildeten zusammen mit dem erhöh-

ten Nordflügel eine geschlossene Vierflügelanlage. Aus einer zeitweiligen Residenzburg der wettinischen Landesherren entwickelte sich ab 1485 die ständige Residenz der albertinischen Linie der Wettiner.

Die Formensprache der Renaissance hielt in Dresden erstmals Einzug mit dem Umbau des Elbtores 1530/33–1535 zum Georgenbau. Die hohe Qualität des bildkünstlerischen Fassadenschmucks ist durch erhaltene Portale und polychrome Steinreliefteile eindrucksvoll belegt.

Einen besonderen Höhepunkt der deutschen Schlossbaukunst bildete der Umbau zu einem großartigen Renaissanceschloss unter

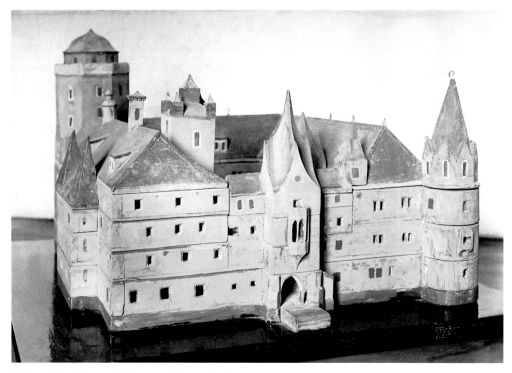

Spätgotisches Schlossmodell, um 1530 (Kriegsverlust)

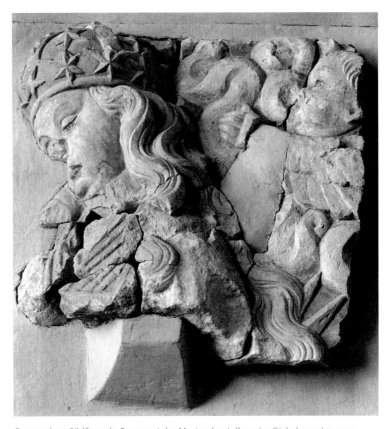

Georgenbau, Südfassade, Fragment der Mariendarstellung im Giebel, 1530/33–1535

Moritz von Sachsen in den Jahren 1547–1556. Die neuartige Vierflügelanlage war Ausdruck und Symbol seiner gerade erlangten Kurfürstenwürde. Hierfür wurde der spätgotische Westflügel abgebrochen und die vorhandene Schlossanlage auf das Doppelte vergrößert, ein geräumiger Westflügel angelegt. Die Schlosskapelle erhielt nun im neuen westlichen Nordflügel ihren Platz. Besonders hervorzuheben ist das Schlosskapellenportal mit reichem plastischen Schmuck und reliefierter Holztür. Großartig müssen auch die Gestaltung des Innenraums und die Ausstattung gewesen sein. Der gesamte Baukörper war mit einer ikonographisch auf fürstliche Repräsentation hin ausgerichteten Sgraffitodekoration überzogen, die bis zum Ende des 17. Jahrhunderts erhalten blieb. Im Ostflügel entstand der große Festsaal des Schlosses, der sogenannte Riesensaal.

Schon für das 16. Jahrhundert sind hier gemalte Riesen belegt, die scheinbar die flache Decke trugen. Zwei Umgestaltungen dieses bedeutsamen Innenraums, nunmehr mit gewölbter Decke, folgten 1627/30–1650 und 1717–1719.

Eine weitere Etappe setzte Ende des 16. Jahrhunderts mit der Schlosserweiterung nach Süden ein. Der Kleine Schlosshof mit Torhaus und dreigeschossiger Bogengalerie entstand. Der Dreißigjährige Krieg bedeutete auch für die sächsische Residenz Stagnation. Dennoch folgten bald Umbauten und Ergänzungen. Hervorzuheben sind die frühbarocke Neugestaltung der Kurfürstlichen Gemächer im Westflügel und die Erhöhung des Hausmannsturms, die Portale vom Großen zum Kleinen Schlosshof sowie die Englische Treppe. Der künstlerische Anspruch auch dieser Zeit wird an erhaltenen polychromen Stuckarbeiten besonders deutlich.

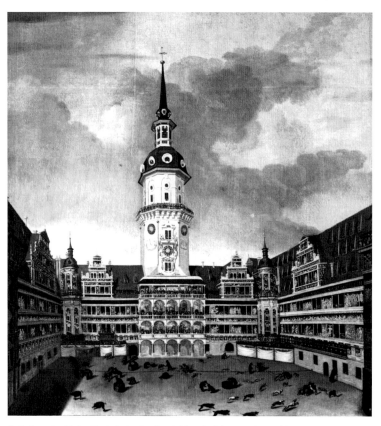

Unbekannter Maler, Tierhatz im Großen Schlosshof des Residenzschlosses
unter Johann Georg II., Blick von Süden, um 1680 (verschollen)

Der Schlossbrand 1701 bedeutete einen großen Einschnitt in die bauliche Entwicklung des Residenzschlosses. Besonders der Georgenbau und der Ostflügel waren schwer betroffen. August der Starke ließ Pläne für eine großzügige neue Residenz erarbeiten, jedoch erst in Vorbereitung von Hochzeitsfeierlichkeiten des Kronprinzen Friedrich August mit der Kaisertochter Maria Josepha 1718/19 ging man an die Wiederherrichtung. Die Schwerpunktsetzung lag auf der Ausgestaltung der Repräsentationsräume im zweiten Obergeschoss und der Einrichtung von Paradezimmer im Westflügel. Eine Sonderstellung nahm das erst 1729 fertiggestellte sogenannte Grüne Gewölbe im Erdgeschoss des Westflügels ein. Als kurfürstlich-königliche Schatzkammer von August dem Starken persönlich initiiert und von vornherein als öffentliches Museum geplant, wurden die neuesten Schaueffekte ausgereizt. Wie durch ein Wunder blieben trotz der Bombenangriffe 1945 wesentliche Teile erhalten.

Das Königshaus konnte im 19. Jahrhundert als nennenswerte architektonische Leistungen zunächst nur die programmatische Neugestaltung der Festsäle im Nordflügel, des Großen Ballsaals und des Bankettsaals schultern. Eine großartige, auch städtebaulich bestimmende Leistung sind jedoch die bedeutenden Erweiterungen der Residenz Ende des 19. Jahrhunderts nach Süden hin. Sicher auch als Reminiszenz an den Schlossbau des 16. Jahrhunderts wurden alle Außenfassaden einheitlich beeindruckend in Neorenaissanceformen gestaltet. Der gesamte Gebäudekomplex brannte am 13. Februar 1945 völlig aus.

Ehemaliges Badhaus im Bereich des heutigen Bärengartenflügels, Sgraffitofragment an der südlichen Außenfassade (rechts), Ende des 16. Jahrhunderts

Spurensuche:
Was ist trotz Kriegszerstörung noch unmittelbar original erlebbar?

Im heutigen Eingangsbereich der Museen, dem ehemaligen Bärengartenflügel, sind Teile der sogenannten Klengelwand – Bögen und Gewände aus dem 17. Jahrhundert sowie Reste der Sgraffiti aus der zweiten Hälfte des 16. Jahrhunderts – erhalten. Im Kleinen Schlosshof haben wesentliche Teile der Bogengalerie aus dem 16. Jahrhundert den Feuersturm überstanden und sind aufwendig gesichert und restauriert worden.

Die ehemaligen Paradezimmer Augusts des Starken stehen derzeit noch im Rohbau. Die Wiederherstellung der Ausstattung ist in Vorbereitung. Im Großen Ballsaal, östlich des Hausmannsturmes, blieben in situ Stuckreste aus dem frühen 19. Jahrhundert erhalten und belegen diese ganz eigene Formensprache.

Im Erdgeschoss des Nordflügels befindet sich die ehemalige Schlosskapelle, zurzeit ebenfalls noch im Rohbau, jedoch kann im Herbst 2013 das rekonstruierte Schlingrippengewölbe fertiggestellt werden. Nur die Umfassungswände blieben erhalten, die reiche Innenraumgestaltung ist fast vollständig verloren. Hervorzuheben ist das bereits erwähnte Schlosskapellenportal, auch das »Schöne Tor« genannt, das nach einer langen Odyssee nun endlich wieder an seinen ursprünglichen Bestimmungsort zurückgekehrt ist. Eindrucksvoll, auch noch in ihrer Versehrtheit, präsentieren sich die aufwendig gestalteten Wendelsteine am Nordflügel. Die nach überlieferter Technik neu inszenierten Sgraffiti wirken kraftvoll in den Hofraum und

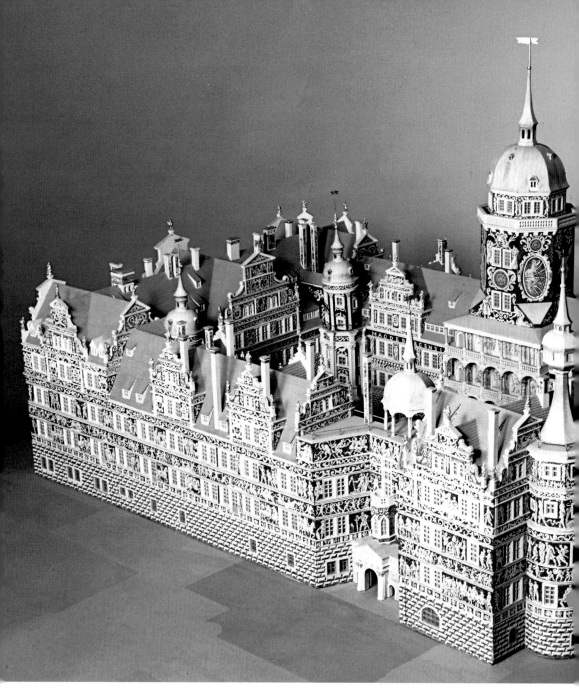

Schlossmodell, 1989 nach dem zerstörten Modell aus dem Ende des 16. Jahrhunderts angefertigt

lassen ahnen, was für ein Wille zur Repräsentation und Prachtentfaltung hinter diesem bedeutenden Schlossumbau des 16. Jahrhunderts steckte und letztendlich zur erreichten baukünstlerischen Qualität führte.

Alle Schaufassaden des ehemaligen Residenzschlosses sind gemäß dem letzten Schlossumbau und unter größtmöglicher Berücksichtigung erhalten gebliebener Substanz wiederhergerichtet worden. Die neu ergänzten Bauteile

Das Ringen um die Ruine und ihre Sicherung

Dass man heute noch auf Spurensuche am ehemaligen Residenzschloss gehen kann, ist durchaus nicht selbstverständlich. Für die Erhaltung dieser Ruine haben sich mutige Frauen und Männer jahrzehntelang eingesetzt, ja gekämpft. Und das nicht ohne persönliches Risiko – waren doch diese Zeugnisse einer »überwundenen feudalen Herrscherdynastie« offiziell bis in die 1970/80er-Jahre nicht erwünscht. Die Freude der Dresdner, dass dieses Ringen erfolgreich war, ist auch im Hinblick auf das völlig verlorene bürgerliche Dresdner Stadtzentrum verständlich, ihre Erwartungen an den Wiederaufbau sind entsprechend hoch.

Dieser Erfolg wäre nichts ohne das unermüdliche, von Denkmalpflegern geleitete praktische Sichern der verbliebenen Substanz. Unzählige freiwillige Arbeitsstunden sind seit 1945 geleistet worden. Aber auch andere Helfer fanden sich in stillem Einvernehmen unter der langfristig-strategischen Zielsetzung, die Ruine durch Interimsnutzungen von Gebäudeteilen zu sichern. Dies begann mit dem schlichten Herrichten von Erdgeschossräumen für Lagerzwecke.

Der Georgenbau konnte als erster Gesamtbaukörper als Baustelleneinrichtung für den Kulturpalast in den 1960er-Jahren ausgebaut werden. Es folgten weitere Nutzungen im Bärengartenflügel, im Torhaus, in West- und Südflügel. Jede Teilnutzung war natürlich nur nach entsprechendem Ausbau möglich. Die Ruine erhielt hierdurch Leben und Stabilität. Es war das Werk vieler.

1985 kam endlich »grünes Licht« für den äußeren Wiederaufbau. Mittel flossen allerdings kaum, und immer noch liefen alle Arbeiten unter »Sicherung der Bausubstanz«. Wie sehr Anteil am Wiederaufbau genommen wurde, zeigen die Besucherzahlen der am 28. Oktober 1989 eröffneten Ausstellung »Das Dresdner Schloß. Monument sächsischer Geschichte und Kultur«, die rund 250 000 Besucher anzog.

heben sich hell vom patinierten alten Sandstein ab. Die 1985 wegen einer benötigten Kranbahn eingebrochene Schneise durch den Ostflügel wurde Ende 2006 wieder geschlossen. Seitdem ist das gesamte Schloss wieder unter Dach.

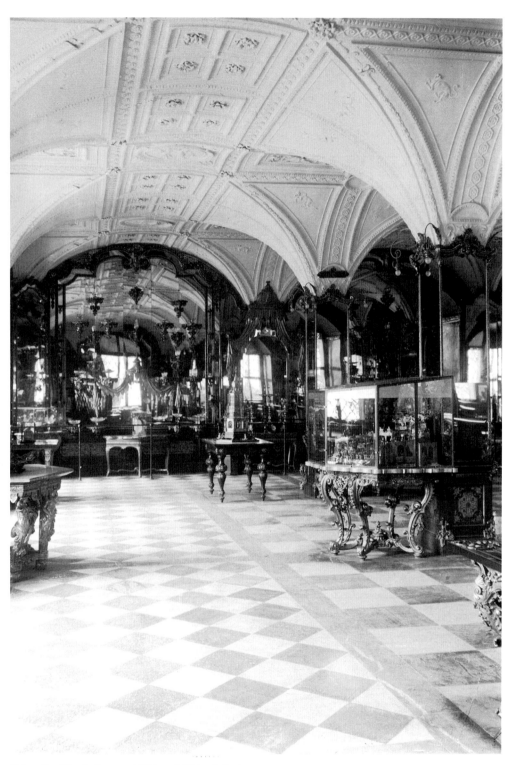

Grünes Gewölbe, Pretiosensaal, Blick nach Süden, Aufnahme um 1930

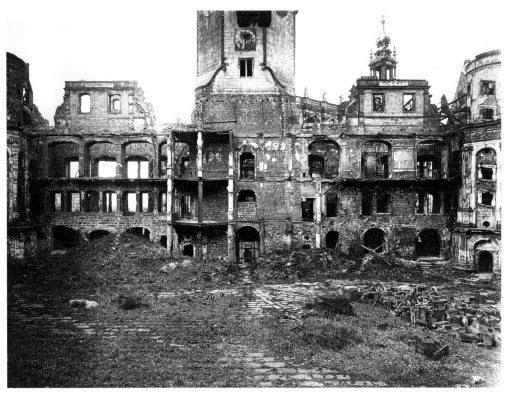

Großer Schlosshof, Nordflügel, Blick nach Norden, 1966 (Fotogrammetrie)

Wiederaufbau, denkmalpflegerische Rahmenzielstellung und Nutzung

Beschlüsse zum Wiederaufbau der ausgebrannten Ruine hat es seit 1946 ebenso gegeben wie Versuche, sich ihrer durch Sprengung zu entledigen. Denkmalpflegern blieb es, neben den bereits erwähnten praktikablen Strategien, beharrlich Verbündete zu suchen, die wissenschaftliche Vorbereitungsarbeit für einen späteren Wiederaufbau in Gang zu bringen und angemessene Nutzungsmöglichkeiten zu finden. Zahlreiche Seminar- und Diplomarbeiten, Dissertationen und gezielte Forschungsaufgaben an der Technischen Hochschule, später Technischen Universität Dresden, belegen diese Bemühungen. Gleichzeitig wurde eine intensive, aufwendige Erforschung der Ruine erforderlich. Originale Teile mussten gesichtet,

dokumentiert, auf ihre Wiederverwendbarkeit hin geprüft und vor allem sicher verwahrt werden. Grundsätzlich war die Frage zu beantworten, was an diesem über 800 Jahre gewachsenen Schlossensemble für Sachsen geschichtlich und künstlerisch unverzichtbar sowie im Gesamtkontext sinnfällig ist und was sich überhaupt wirklich fundiert wieder aufbauen ließe.

1961 einigte man sich über die Unterbringung der Kunstsammlungen Dresden im Residenzschloss – eine wegweisende Entscheidung. Jedoch erst mit dem Beschluss zum äußeren Wiederaufbau 1985 konnte endlich offiziell geplant werden. Als Grundlage diente die denkmalpflegerische Rahmenzielstellung, die alle bisher gewonnenen Erkenntnisse zusammenfasste. Sie sah grundsätzlich die Sicherung und Einbeziehung der noch vorhandenen Originalsubstanz vor und legte folgende Eck-

punkte fest: äußere Wiederherstellung des En-
sembles im Zustand vor der Zerstörung 1945;
im Großen Schlosshof Rekonstruktion der be-
deutenden Renaissancefassaden des 16. Jahr-
hunderts mit dazugehöriger Sgraffitodekora-
tion; Wiederherstellung des Grünen Gewölbes;
Wiederherstellung der Englischen Treppe; Her-
stellung der Repräsentationssäle in der Fest-
etage sowie des Riesensaals und der Schloss-
kapelle nur in ihrer historischen Kubatur. Ein
späterer Ausbau biebe so möglich. Diese weni-
gen klaren Eckpunkte sind bis heute tragfähig.

Der Freistaat Sachsen bekannte sich sehr
schnell und ausdrücklich zu diesem bedeu-
tenden Bauvorhaben, setzte eine hochkarä-
tige Schlosskommission ein und stellt – trotz
schwieriger Haushaltslage – jährlich Mittel be-
reit. 1995 wurden die bisherigen Wiederauf-
baustrategien im Rahmen eines internationa-
len Kolloquiums diskutiert; die Empfehlungen
flossen in die weitere Arbeit ein.

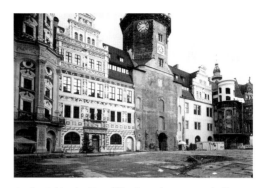

Großer Schlosshof, Nordflügel mit den neu geschaffenen
Sgraffiti und einer Fotomontage des Schlosskapellen-
portals in originaler Größe, Aufnahme 2000

Das Aufsetzen der Turmspitze auf den Haus-
mannsturm 1991 war ein deutlich sichtbares
Zeichen für den nunmehr zügigen Baufort-
schritt unter der Regie der gerade neu gegrün-
deten Staatshochbauverwaltung (heute Sächsi-
sches Immobilien- und Baumanagement) in
enger Zusammenarbeit mit dem Landesamt
für Denkmalpflege. Inzwischen ist die Verwal-
tung der Staatlichen Kunstsammlungen Dres-
den mit hochmodernen Depots, Laboren und
Werkstätten in den Südflügel eingezogen. Hier
ist auch die Kunstbibliothek untergebracht. Im
Georgenbau fand das Münzkabinett eine neue,
attraktive Heimstatt. Das Kupferstich-Kabinett
und das Neue Grüne Gewölbe im Bärengarten-
und im Westflügel feierten im Jahr 2004 Einzug.
Das Historische Grüne Gewölbe hat seit Ende
2006 seine Türen geöffnet. Seit Oktober 2008 ist
der Kleine Schlosshof, der als zentrales Foyer
für alle im Dresdner Residenzschloss unterge-
brachten Museen dient, mit einem Membran-
kissendach geschlossen und inzwischen kön-
nen in der neuen »Türkischen Cammer« und
im Riesensaal Prachtstücke der kurfürstlichen
Rüstkammer bewundert werden.

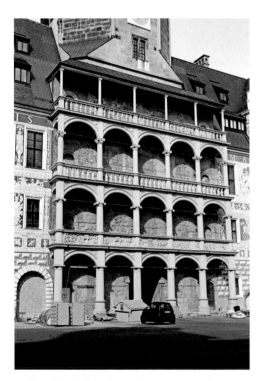

Großer Schlosshof, wiedererrichtete Loggia vor dem
Hausmannsturm, Ende 2009, Aufnahme 2013

Westflügel, nach der späthistoristischen Umgestaltung
von Gustav Dunger wieder hergerichtet, Aufnahme 2005

Die Schlossanlage
Angelica Dülberg und Norbert Oelsner

Der Nordflügel

Das heutige strenge Aussehen der Neorenaissancefassade des Nordflügels geht auf die »Erneuerung« des Schlosses nach 1888 zum 800-jährigen Jubiläum des Hauses Wettin zurück, als man die Fassaden unter Leitung des Hofbaumeisters Gustav Dunger und Hofbauinspektors Gustav Frölich zurückhaltend architektonisch vereinheitlichte. Tatsächlich aber überdecken sie zwei unterschiedliche Baukörper, die den heutigen lang gestreckten Flügel bilden.

Der östliche Teil einschließlich des Hausmannsturms wurde in gotischer und spätgotischer Zeit erbaut. Erhalten sind noch Gewölbe im Erdgeschoss und im Keller, mehrere Portale im Gebäudeinneren und eines sichtbar zum Großen Schlosshof. Die Kellergewölbe sowie das östliche Erdgeschoss waren der Hofkellerei vorbehalten. Der westliche Teil entstand unter Kurfürst Moritz beim Um- und Erweiterungsbau zur Renaissanceanlage in den Jahren 1547 bis 1553/56 neu (s. S. 71–85). Das gesamte westliche Erd- und erste Obergeschoss nahm die evangelische Schlosskapelle ein (s. S. 24–29). Im zweiten Obergeschoss befanden sich im Ostteil das Riesengemach und im Westteil der Steinerne Saal (seit dem 18. Jahrhundert der Propositionssaal). Im 19. Jahrhundert wurden sie zum Großen Ballsaal und zum Neuen Thronsaal (Bankettsaal) umgebaut. Für die umfangreiche malerische Ausstattung der Räume berief König Friedrich August II. den Düsseldorfer Historienmaler Eduard Bendemann.

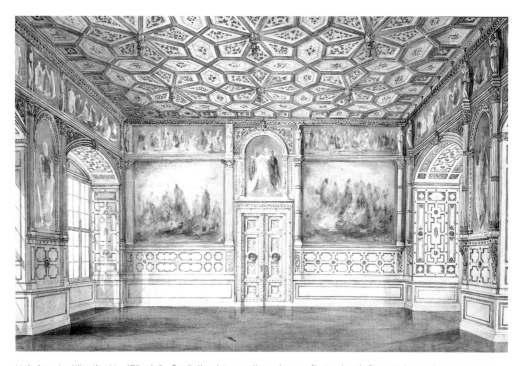

Unbekannter Künstler, Nordflügel, Großer Ballsaal, Aquarell, Landesamt für Denkmalpflege Sachsen, Plansammlung

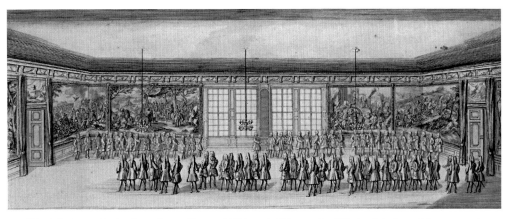

Nordflügel, Steinerner Saal, seit 1722 Propositionssaal, Blick nach Süden, an den Wänden Gobelins mit Szenen aus der Geschichte Alexander des Großen, Zeichnung, 1719, Staatliche Kunstsammlungen Dresden, Kupferstich-Kabinett

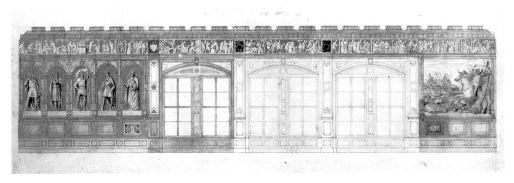

Nordflügel, Neuer Thronsaal (ehemals Propositionssaal), Blick nach Süden, Entwurf für die Wandmalereien von Eduard Bendemann, mittelalterliche Herrscher und Schlacht an der Milvischen Brücke, 1838/39

Während im Thronsaal Themen der christlichen Pflichten und Tugenden des Herrschers und seines Volkes versinnbildlicht wurden, kamen im Ballsaal Darstellungen der heiteren antiken Welt zur Geltung. Die endgültige Fertigstellung der Wandgemälde zog sich bis 1854 hin. Zahlreiche Vorzeichnungen zu ihnen werden im Dresdner Kupferstich-Kabinett aufbewahrt.

Zwischen beiden Sälen befand sich das quadratische sogenannte Turmzimmer, dessen Gewölbe mit Stichkappen und Lünetten äußerst feine Stuckreliefs geschmückt haben. Sie sind das Werk desselben Künstlers – Antonio Brocco –, der um 1553/54 auch die Decke des späteren Pretiosensaals geschaffen hat

(s. S. 75–79). Die Gewölbe des Turmzimmers blieben nach dem Umbau unter August dem Starken zum »Buffet« und später zum Porzellanzimmer bis 1945 erhalten.

Alle drei Räume des zweiten Obergeschosses waren wesentliche Bestandteile der sich seit dem 16. Jahrhundert herausbildenden Repräsentations- und Festetage. Sie sollen auf der Grundlage der erhaltenen Befunde, Ausstattungsstücke und Quellen in ihrer Mitte des 19. Jahrhunderts erreichten architektonischen Gestalt wiederhergestellt werden. Im östlichen Erdgeschoss, in den Gewölben der ehemaligen kurfürstlich-königlichen Hofkellerei ist die Einrichtung eines Restaurants geplant.

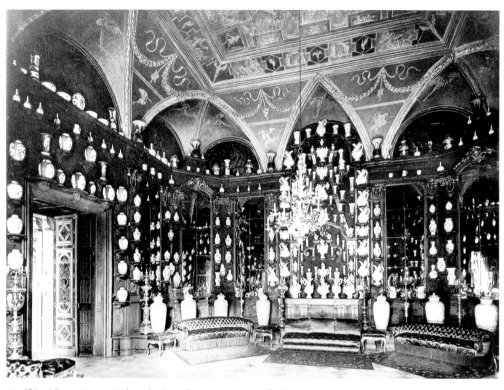

Nordflügel, Turmzimmer mit barocker Porzellanausstattung, Aufnahme vor 1945

Eva Backofen, Entwurf eines Stuckmotivs für die Decke des Turmzimmers

Der Hausmannsturm und das Grüne Tor

Seit etwa 600 Jahren erhebt sich der Haus-mannsturm über dem Nordflügel der um 1400 erbauten markgräflichen Burg. Er markierte seinerzeit die nordwestliche Ecke der Burgan-lage gleichsam als weithin sichtbares Zeichen weltlicher Macht. Unter den Türmen wettini-scher Burgen vom Ende des 14. und Anfang des 15. Jahrhunderts kann er als der mächtigste gelten. Sein Grundriss ist quadratisch, die Mau-ern seines Unterbaus haben eine Stärke von 2,5 Metern. Nach einem Brand 1530 wurde dem Turmschaft in 26 Metern Höhe ein Oktogon aufgesetzt, und er wurde mit einer gedrückten welschen Haube bekrönt. Ein Umgang diente dem sogenannten Hausmann, der im Turm wohnte, bei seinem Wächteramt. Seit der Erweiterung der spätmittelalterlichen Burg-anlage zum Renaissanceschloss 1547–1553/56 erhebt sich der Turm über der Mitte des Nord-

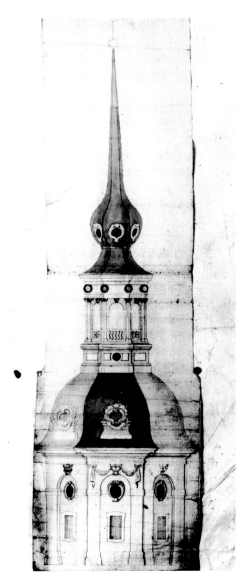

Wolf Caspar von Klengel, Hausmannsturm, oberer Teil
mit Haube, Zeichnung, 1674, Sächsisches Staatsarchiv/
Hauptstaatsarchiv Dresden

Seine endgültige äußere Gestalt, charakterisiert durch »Geschlossenheit und Eleganz«, erhielt der Schloss- oder Hausmannsturm zwischen 1674 und 1676. Unter Kurfürst Johann Georg II. setzte man auf den Turmschaft des 16. Jahrhunderts ein neues, höheres Oktogon und die elegant geschweifte barocke Haube mit aufragender Spitze. Der Schöpfer war Wolf Caspar von Klengel, »Oberinspector der Civil- und Militärgebäude« und Architekturlehrer des jungen Herzogs August, später genannt »der Starke«. Bis ins 20. Jahrhundert war der Schlossturm mit seinen rund 100 Metern Höhe das höchste Bauwerk der Stadt.

Das prachtvolle große Tor am Fuße des Turms entstand 1693 anlässlich der Verleihung des Hosenbandordens an Kurfürst Johann Georg IV. durch den Gesandten des englischen Königs. Mit seinem kursächsischen Wappen und den kriegerischen Trophäen soll es an die

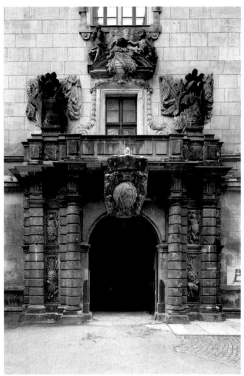

Nordfassade, sogenanntes Grünes Tor an der Außenseite
des Hausmannsturms, Aufnahme 2009

flügels. Mit einer neuen Haube samt Laterne versehen und die Wandflächen mit figürlichen und ornamentalen Sgraffiti geschmückt, stellte der mächtige Turm ein bewahrtes Symbol dynastischer Erinnerung und langer Herrschaftstradition des wettinischen Fürstenhauses dar, das sich in die moderne Renaissance-anlage einfügte.

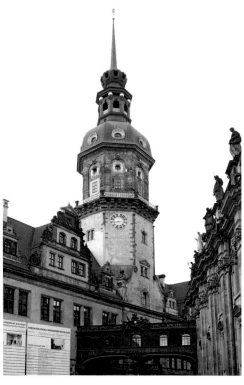

Blick auf die Ruine des Schlosses vom Dach der Hofkirche aus, Aufnahme 1946

Nordfassade mit Hausmannsturm, Aufnahme 2009

siegreiche Teilnahme des Kurfürsten Johann Georg III. an der Vertreibung der Türken vor Wien 1683 erinnern. Der Entwurf wird ebenfalls Wolf Caspar von Klengel zugeschrieben. Überliefert ist es als »Grünes Tor«, weil es diese Bezeichnung von seinem Vorgänger aus der Renaissance westlich des Hausmannturms übernommen hat, dessen Türblatt vermutlich grün bemalt war.

1945 brannte der Turm aus. Schon 1947/48 sicherte ihn die Zwingerbauhütte mit einem flachen Notdach. Doch erst am 2. Oktober 1991 erhielt der Turmstumpf seinen architektonischen Abschluss mit der kupfernen Haube, Laterne und Spitze samt Wetterfahne als einstiges »Sinnbild fürstlicher Herrschaft« zurück.

Der Übergang zur Katholischen Hofkirche

Seit der Errichtung der Hofkirche, 1738–1754, existierte ein bescheidener hölzerner Übergang von den kurfürstlich-königlichen Gemächern im Nordflügel des Residenzschlosses zur offenen Herrschaftsempore in Altarnähe.

Im Zusammenhang des Schlossumbaus von 1889–1901 durch den Dresdner Architekten Gustav Dunger und den Hofbauinspektor Gustav Fröhlich fertigte Letzterer eine Entwurfszeichnung für die Neugestaltung des Übergangs an. Auf der Grundlage dieser Planung gelang eine harmonische Verbindung zwischen den beiden so unterschiedlichen Gebäuden, indem die Brücke in ihren Formen dem vorbildhaften Einfluss der Ponte dei Sosperi (Seuf-

Nordfassade mit Hausmannsturm, Aufnahme 2013

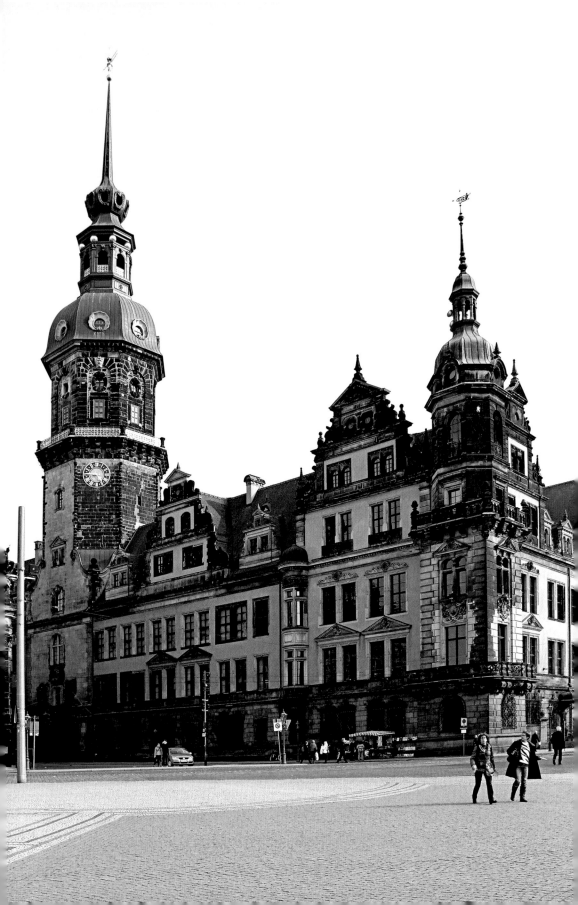

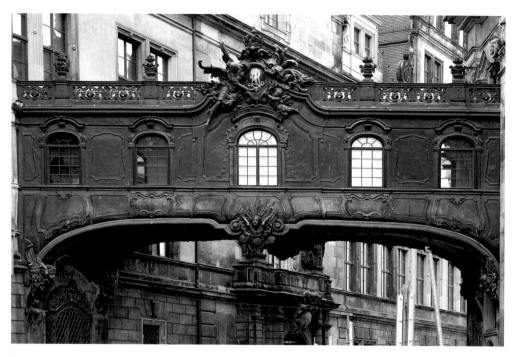

Übergang vom Nordflügel des Residenzschlosses zur Katholischen Hofkirche, 1896, Aufnahme 2009

zerbrücke) in Venedig folgt. Der reiche, in Kupfer getriebene plastische Schmuck über einer Stahlkonstruktion wurde von dem Dresdner Klempnermeister Beeg 1896 nach dem Gipsmodell des Bildhauers Curt Roch gefertigt, der auch die Plastiken und Stuckdekorationen der Englischen Treppe geschaffen hat (s. S. 51–57). Auf der Hauptansichtsseite vom Georgentor aus halten über dem mittleren, dem größten von fünf Fenstern zwei Engelfiguren eine Kartusche mit den Initialen AR (Albertus Rex) des Königs Albert. Überhöht wird sie von der Königskrone.

Beim Bombenangriff auf Dresden am 13. Februar 1945 wurde die Brücke zwischen dem Schloss und der Hofkirche ebenfalls erheblich zerstört. Erst im Herbst 1991 entschloss man sich, den ruinösen Übergang zu demontieren und unter Einbeziehung zahlreicher originaler Teile aufwendig zu rekonstruieren und restaurieren. Ende 2000 konnte das architektonische Kleinod wieder der Öffentlichkeit übergeben werden.

Die Schlosskapelle

Nach Abbruch der alten Kapelle im spätgotischen Westflügel wurde der neuen zweigeschossigen Schlosskapelle im Moritzbau 1549 aufgrund einer wesentlichen Planänderung der Platz zwischen Hausmannsturm und dem neuen Westflügel zugewiesen. Der Kupferstich David Conrads von 1676, der den kurfürstlichen Hofkapellmeister Heinrich Schütz im Kreise seiner Kantorei zeigt, und ein zweiter aus den Annales ecclesiastici von 1730 vermitteln einen Eindruck von dem reich gestalteten Innenraum. Die Wandarchitektur zeigt kraftvolle Renaissanceformen – im Erdgeschoss durch Gesimse gegliederte Wandpfeiler, im Obergeschoss toskanische Säulen. An den Emporenbrüstungen werden von Putten Schrifttafeln getragen, die von Tondi mit sitzenden Propheten oder Aposteln begleitet sind.

Übergang vom Nordflügel des Residenzschlosses zur Katholischen Hofkirche, Detail, Cherubkopf, 1896, Aufnahme 2005

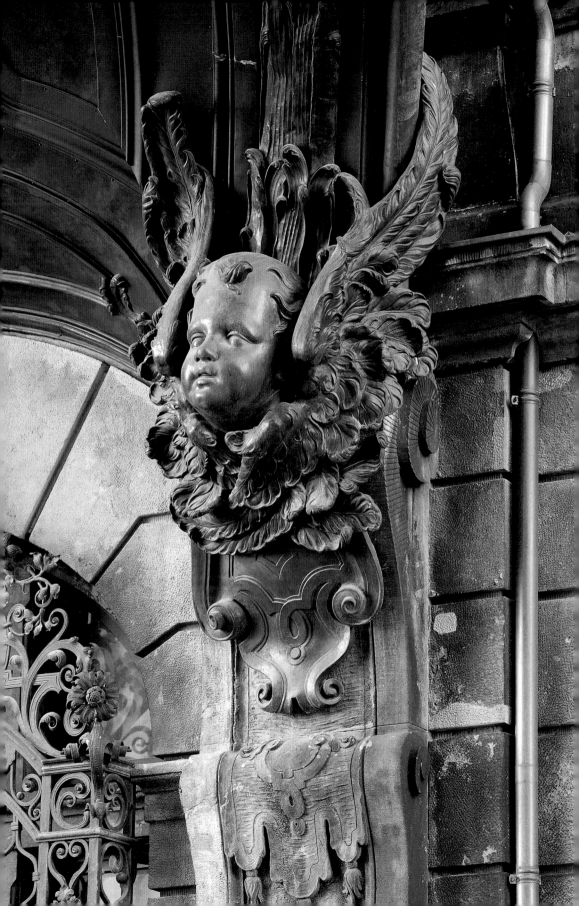

Schlosskapelle, Musterachse zur Wiederherstellung des Gewölbes

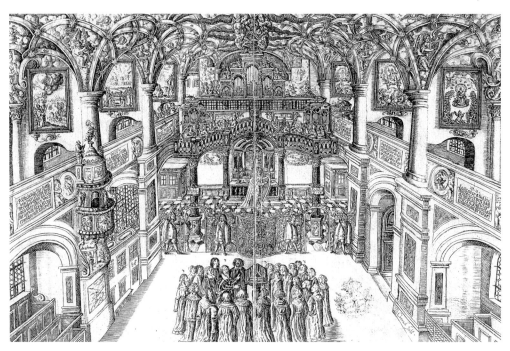

David Conrad, Schlosskapelle, Innenansicht nach Osten mit Heinrich Schütz im Kreise seiner Kantorei, 1676

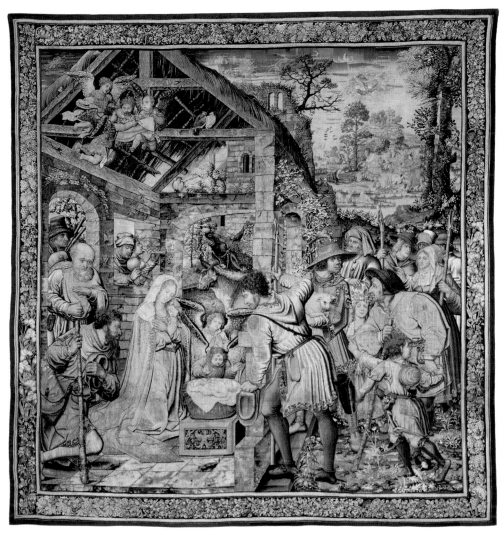

Pieter de Pannemaker, Bildteppich, Anbetung der Hirten, 1522/28, Staatliche Kunstsammlungen Dresden, Gemäldegalerie Alte Meister

Überspannt war der Kapellenraum mit seinen Emporen von einem reichen Netzgewölbe – wahrscheinlich einem Schlingrippengewölbe mit sechsteiligen »Blütensternen«, aus dem sich seitlich geschuppte Schlangenleiber lösten und zum Gewölbescheitel strebten. Gegen sie kämpften Kind-Engelchen mit den Marterwerkzeugen Christi.

An hohen Festtagen gehörten zur Ausgestaltung der Schlosskapelle wertvolle niederländische Bildteppiche, von denen sich vier der »Alten Passion« in der Gemäldegalerie Alte Meister erhalten haben. Sie wurden wohl nach den Entwürfen des Bernaert van Orley, Hofmaler der Margarete von Österreich, in der Brüsseler Werkstatt des Pieter van Aelst von seinem Mitarbeiter Pieter de Pannemaker um 1522–1528 gefertigt, könnten demnach bereits von Herzog Georg erworben worden sein.

Der Mittelteil des ersten Altars wurde offensichtlich nach einer Zeichnung des Benedetto Tola in den Niederlanden in Alabaster geschaf-

Hans Walther II, Taufstein der Schlosskapelle, 1558, Aufnahme 2009

fen und anschließend in Dresden durch zwei Seitenteile in Elbsandstein und ein Predellenrelief mit der Darstellung des Abendmahls erweitert. Während Letzteres wohl Hans Walther II Ende der 1550er-Jahre schuf, sind die Alabasterfiguren von Johannes dem Täufer und von Moses Werke aus der Zeit um 1600.

Anlässlich des Umbaus der Kapelle im Jahr 1662 wurde der Altar nach Torgau gebracht und durch einen Altar nach dem Entwurf des Wolf Caspar von Klengel ersetzt, der im architektonischen Aufbau schlicht war, jedoch durch Verwendung verschiedenartiger kostbarer Marmorarten hervortrat.

Am zweiten nördlichen Wandpfeiler von Westen war die 1552/53 geschaffene Kanzel angebracht, deren Korb auf einer volutenartig auskragenden Konsole ruhte, an deren Vorderseite die Erhöhung der Ehernen Schlange durch Moses im Relief dargestellt war. Am Kanzelkorb selbst befanden sich Reliefs mit den vier Evangelisten. Zwei Engel trugen den wohl erst 1662/67 neu entstandenen Kanzeldeckel, den ein voranschreitender Salvator mundi bekrönte.

Der kostbar aus Sandstein, verschiedenartigen Kalksteinen, Alabaster, Serpentin und Achaten von Hans Walther II 1558 gearbeitete Taufstein ist noch in wesentlichen Teilen erhalten. Am Fuß sitzen jeweils in vier Nischen, die durch Pilaster voneinander getrennt sind, Taufkinder. Der Schmuck der Ausladung zeigt Fruchtgirlanden, auf denen sich Putten und Vögel tummeln, sowie vier Paare von je einem Mann und einer Frau als Hermen. Darüber in der Kuppa werden vier Reliefs durch eine Nischen flankierende Säulenarchitektur ionischer Ordnung getrennt. Sie zeigen die Sintflut, den Durchzug der Israeliten durch das Rote Meer, die Taufe Jesu und die Kindersegnung. Auf den Reliefs erkennt man Reste von ehemaliger goldener Bemalung, die heute zartrot erscheinen. Den aus Holz gefertigten Deckel bekrönte ein lagerndes Lamm, das Lamm Gottes.

Ein neues Orgelwerk lieferte der in Zwickau tätige niederländische Orgelbauer Hermann Raphael Rodensteen erst 1563, nachdem die 1476/77 geschaffene Orgel aus der alten Dresdner Schlosskapelle an die Stadtkirche St. Marien im erzgebirgischen Marienberg übergeben worden war. Bereits 1612 wurde die Rodensteen-Orgel auf die Initiative des Musikers Hans Leo Hassler hin durch eine große Orgel mit reichem Prospekt und bemalten Flügeltüren ersetzt. Der Erbauer war der aus Meißen stammende Gottfried Fritzsche und der Maler Christian Buchner. Im aufgeklappten Zustand sah man links die Anbetung der Hirten vor dem Christuskind mit singenden und musizierenden Engeln im Himmel und rechts die Auferstehung Christi oder seine Himmelfahrt. Unter dem bedeutendsten deutschen Hofkapellmeister des 17. Jahrhunderts, Heinrich Schütz, errichtete man 1661/64 vor dem Orgelchor eine Holzempore auf roten Marmorsäulen.

Zur weiteren Ausstattung gehörten beispielsweise kostbare Altarbekleidungen aus

Silberbrokat, Seidenatlas, Samt, Metallfäden und Metallborten sowie Altargeräte wie Abendmahlskelche, Hostienbüchsen, Taufkannen und -schalen. Letztere wurden bis zum Zweiten Weltkrieg vorwiegend im Dresdner Museum für Kunsthandwerk aufbewahrt und sind heute teilweise der Kreuzkirche und der Frauenkirche in Dresden sowie der Stadtkirche in Dippoldiswalde zur Verwahrung und Nutzung übergeben worden.

Die außerordentlich reiche Ausstattung der Schlosskapelle entsprach ihrer erstrangigen Stellung unter den Kirchen in Sachsen, verkörperte doch der Kurfürst als Auftraggeber seit der Reformation die höchste geistliche Instanz in seinen Territorien.

Nach dem Übertritt Augusts des Starken zum Katholizismus diente die Kapelle weiterhin für den evangelischen Hofgottesdienst. Erst unter seinem Nachfolger wurde sie 1737 abgebrochen und die Sophienkirche zur evangelischen Hofkirche bestimmt. Auch das protestantische Schlosskapellenportal (s. S. 88–93) im Großen Schlosshof wanderte an den Eingang der neuen Hofkirche. Nach 1990 wurde die Raumkubatur der Schlosskapelle im Nordflügel des Residenzschlosses wiederhergestellt. Inzwischen ist der Wiedereinbau des Gewölbes in seiner historischen Gestalt als Schlingrippenkonstruktion weitgehend abgeschlossen. Ziegelformate und Rippenprofile gehen auf entsprechende Fundstücke zurück. Es ist angestrebt, den Raum wieder zur Pflege alter Musik zu nutzen.

Der Georgenbau

In den Jahren 1530/35–1535 ließ Herzog Georg anstelle des mittelalterlichen Dresdner Elbtores an der Nordostecke des Schlosses einen wohl 1519 errichteten Neubau mit einer repräsentativen Fassade versehen. Als Teil des Residenzschlosses vor allem zur Aufnahme der herzoglichen Hofhaltung bestimmt, bildete der originale, anspruchsvolle Bau zugleich auch den öffentlichen Zugang zur Stadt für alle Besucher, die Dresden über die eindrucksvolle Elbbrücke erreichten. Von dieser durchaus mit der Steinernen Brücke in Regensburg vergleichbaren romanischen Brücke sind wesentliche Teile unter dem »Georgentor« und dem Schlossplatz erhalten.

Bereits 1537 bewunderte König Ferdinand die kostbar ausgestatteten Innenräume des neuen Georgenbaus. Unter anderem hatte Georg sich ein wertvolles, mit Intarsien geschmücktes Bett aus Florenz kommen lassen. Zum Interieur des herzoglichen Appartements gehörten auch zwei Säulen aus italienischem Marmor, ein Geschenk von Papst Clemens VII. an Herzog Georg.

Mit seinem plastischen Schmuck an der elbseitigen Nordfassade und an der der Stadt zugewandten Südfassade stellt der 30 Meter hohe Torbau eine Inkunabel der Frührenaissance in Mitteldeutschland dar. Hier spiegelt sich oberitalienisches Formengut wider, vermutlich jedoch vermittelt über oberdeutsche Städte wie vor allem Augsburg. Als Schöpfer des Georgenbaus kommt ein einheimischer »Baumeister« infrage, vielleicht Bastian Kramer, der urkundlich als Werkmeister für mehrere Bauwerke der gleichen Zeit in Dresden und für das Oschatzer Rathaus bezeugt ist. Mit ihm zusammen arbeitete dort der Bildhauer Christoph Walther I, dem auch weitgehend der plastische Schmuck am Georgenbau zugeschrieben werden kann.

Obwohl ein verheerender Brand im März 1701 große Teile in den oberen Etagen zerstörte, sind noch bedeutende Reste der Reliefs erhalten geblieben, wie das Portal der Nordseite und Teile der beiden Südportale, Wappenfelder und

vor allem der Totentanz. Bei den Vorbereitungen zum Wiederaufbau des ehemaligen Residenzschlosses im Jahre 1986 traten einige abgeschlagene und bei der Wiederherstellung des Ostflügels 1717–1719 als Baumaterial verwendete ornamentale Werkstücke und insbesondere das Fragment des Madonnenreliefs vom Südgiebel (s. S. 9) wieder zutage.

Eine außerordentlich informative bildliche Quelle für die Fassaden des Georgenbaus stellen die beiden Kupferstiche in der 1680 erschienenen Chronik von Anton Weck dar, aufgrund derer das bewusst katholisch ausgerichtete, umfassende ikonographische Programm des dem katholischen Glauben treu gebliebenen Herzogs Georg klar ersichtlich ist.

Auf der Nordseite ist das übergeordnete Thema »die Erbsünde und der Tod« dargestellt. Im Scheitel des Rundbogenportals erscheint auf einem Schild ein Totenkopf, in den Zwickeln liegen die aufgrund der Erbsünde aus dem Paradies verstoßenen Figuren Adams mit der Hacke und Evas mit dem Spinnrocken. In der Ädikula über dem Portal befand sich die Darstellung des Brudermords Kains an Abel. Die Freifiguren Adams und Evas auf dem Gesims der Ädikula nahmen Bezug auf den darüber zum Erker emporwachsenden Paradiesbaum, um dessen Stamm sich die verführerische Schlange wand. Die Nordfassade war insbesondere durch horizontale Reliefbänder gekennzeichnet. So erschienen unter einer durchlau-

Anton Weck, Chronik, Georgenbau, Süd- und Nordfassade, 1680

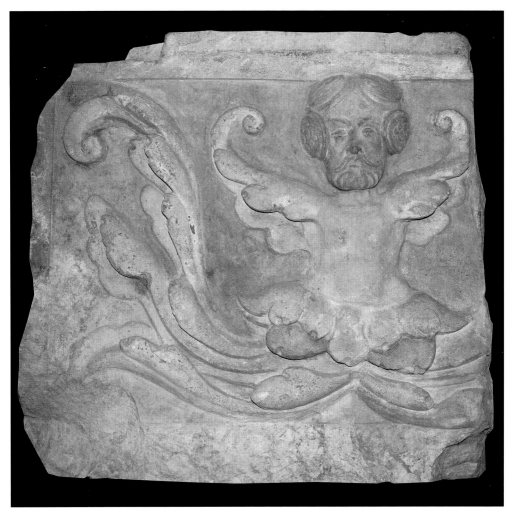

Georgenbau, Südfassade, Fragment des Groteskenfrieses, 1530/33–1535, Aufnahme 2009

fenden Reihung der zwölf herzoglichen Wappenschilde über dem Baum der Erkenntnis innerhalb eines Laubwerkfrieses die Medaillonbildnisse der Söhne des Herzogs, während die Medaillonreliefs des Herzogspaares im Erker darüber den Zug des Totentanzes unterbrachen. Das Kennzeichnende des Totentanzreliefs ist, dass hier Vertreter aller Stände, angeführt und begleitet von verschiedenen Todesgestalten, dargestellt sind – denn keiner entgeht dem irdischen Los, auch der Herzog und seine Familie nicht. Bezug nehmend auf diese Aussage

standen auf den Absätzen der Giebel Figuren der Laster.

Im Gegensatz zur Nordfassade war die schmalere südliche von axialen und vertikal ausgerichteten Elementen bestimmt. Der ikonographische Schwerpunkt war hier die »Erlösung der Menschen durch Christi Geburt«. Von dem zentralen Madonnenrelief im Giebel, der von Engeln begleiteten Madonna im Strahlenkranz, ging die Botschaft aus, dass nur durch Maria und die Geburt von Gottes Sohn das Heil verkündet wird. Auf der Giebelspitze stand der

Georgenbau, Nordfassade, Porträtmedaillon Georgs des Bärtigen, 1530/33–1535, Aufnahme 2009

Erzengel Michael, der den Teufel besiegt. Als Propheten der Geburt Christi erschienen im Geschoss unter dem Madonnenrelief Kaiser Augustus und die tiburtinische Sybille. Wahrscheinlich als Wandgemälde standen im unteren Giebelgeschoss links der Namenspatron des Herzogs, der hl. Georg, und rechts der hl. Christophorus, der sich oft als sehr große Figur an Stadttoren befand. Der Baum des neuen Lebens betonte hier die Mittelachse bis in den Giebel hinein. Zwischen den Fenstern des ersten und zweiten Geschosses war über der Taube des Heiligen Geistes Gottvater mit dem Spruch »Hic Est Filius Meus Dilectus« (Dies ist mein geliebter Sohn) dargestellt. An den Portalen wurde auf die Erlösungstat Christi am Kreuz hingewiesen, indem in der Ädikula über dem Hauptportal das leere Kreuz mit zwei Marterwerkzeuge haltenden Engeln gezeigt wurde sowie in den Zwickeln zwei Symbolfiguren der Erlösung, der Löwe aus dem Stamme Juda und das Opferlamm.

In den Zwickeln des westlichen Seitenportals waren die Porträtmedaillons Herzog Georgs und seines Sohnes Johannes angebracht. Die

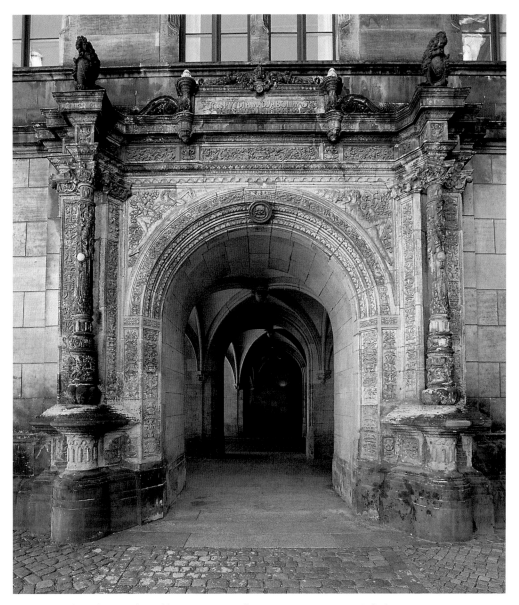

Georgenbau, ehemaliges Nordportal, heute versetzt an die Westseite, 1530/33–1535, Aufnahme 2003

Inschriftentafel der Attikazone hatte Sprüche des Neuen Testaments zum Inhalt, die sich auf das Seelenheil des Menschen nicht nur aufgrund seines Glaubens, sondern vor allem auch im Tun des Willens Gottes bezogen.

Nach dem erwähnten Brand von 1701 wurde der Georgenbau zwischen 1717 und 1730 umge-baut. 1721 bereits gelangte der zwölf Meter lange Sandsteinfries des Totentanzes an die Dreikönigskirche, wo er heute an der östlichen Wand des Innenraums angebracht ist.

Bei einem erneuten Umbau 1833/34 blieben lediglich die Portale, sechs Wappenschilde und einige Porträtmedaillons erhalten. Bei dem

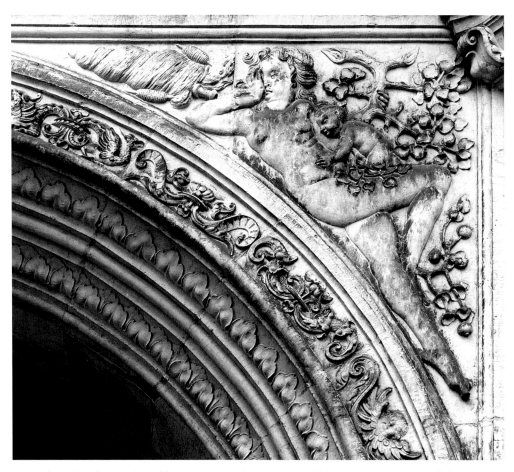

Georgenbau, ehemaliges Nordportal, heute versetzt an die Westseite, Zwickel mit Eva, 1530/33–1535, Aufnahme 2009

durchgreifenden Neubau 1899/1901 in Neo-renaissanceformen wurde das hervorragende Nordportal an die Westseite versetzt. Die Reste der beiden Südportale sind, zusammengesetzt zu einem Portal, in dem heute geöffneten Raum an der Ostseite des Georgenbaus hinter dem auf der Augustusstraße stehenden Jagd-portal aufgestellt. Hier befinden sich auch das Relief mit dem Brudermord sowie fragmenta-risch dasjenige des leeren Kreuzes und das Me-daillonporträt Georgs des Bärtigen vom Erker der Nordfassade. Die wiederentdeckten Frag-mente des Madonnenreliefs und des ornamen-talen Schmucks sollen in der spätgotischen Halle des Ostflügels (s. S. 45–48, 51) in einer

ständigen Ausstellung zur Geschichte des Resi-denzschlosses gezeigt werden.

An den erwähnten originalen Reliefs und den Portalen wurden umfassende Farbunter-suchungen durchgeführt. Bemerkenswert ist die großflächig erhaltene Farbfassung auf den geborgenen Reliefteilen. Wo man mit dem bloßen Auge nichts mehr sah, zeigten sich je-doch unter dem Mikroskop noch reiche Farb-befunde, so dass wir eine Vorstellung von der ursprünglichen strahlenden Farbigkeit der Re-naissancefassaden erhalten. Sämtliche Rück-lagen der Reliefs, einschließlich der Portale, waren leuchtend blau mit kostbarem Azurit ausgelegt. Die erhabenen Partien, Ranken und

34

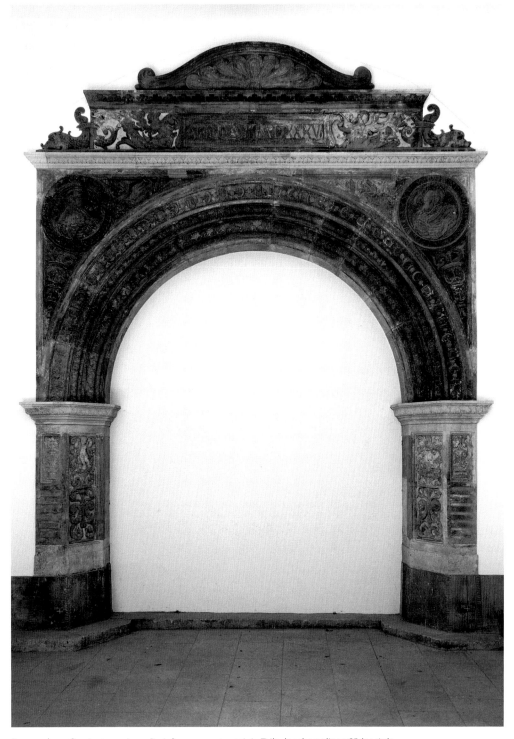

Georgenbau, 1899/1901 zu einem Portal zusammengesetzte Teile der ehemaligen Südportale,
heute im östlich anschließenden Raum hinter dem Jagdtor, 1530/33 – 1535, Aufnahme 2009

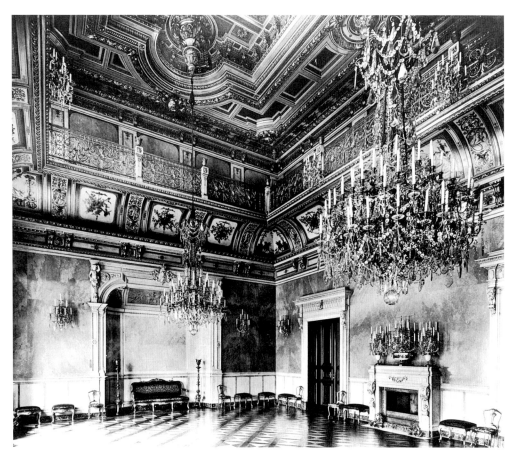

Georgenbau, Kleiner Ballsaal, 1865–1868, Aufnahme vor 1945

Kandelabermotive sowie die architektonischen Rahmungen der Pilaster und Portale waren weiß gefasst mit goldenen Akzenten, während die Wappen kräftige heraldische und der Totentanz eher dunkle Farben zeigten.

Der Georgenbau wurde im Zweiten Weltkrieg stark zerstört und erst 1963–1966 in seiner äußeren Gestalt wieder aufgebaut. Der zwischen 1865/66 und 1868 unter der Leitung von Hofbaumeister Bernhard Krüger, einem Schüler Gottfried Sempers, errichtete Kleine Ballsaal soll aufgrund der noch vorhandenen Reste sowie der guten bildlichen Quellenlage rekonstruiert werden. Der relativ kleine, aber hohe Saal (11,9 × 9,5 m, Höhe ca. 11 m), dessen Wandflächen mit feinem Stuckmarmor verklei-

det waren, besaß eine Galerie, deren Tragwerk unter einer weit ausladenden Hohlkehle verborgen lag. Die sich über drei Stufen nach oben architektonisch und gestalterisch steigernde Decke trug üppige Stuckdekorationen mit reicher Vergoldung sowie in der Mitte ein Oberlicht. Dem Kleinen Ballsaal benachbart war das in seiner architektonischen Gliederung ebenfalls für eine Wiederherstellung vorgesehene Audienzzimmer der Königin.

Georgenbau, Neorenaissance, 1899/1901, 1963/66 wieder aufgebaut, Aufnahme 2005

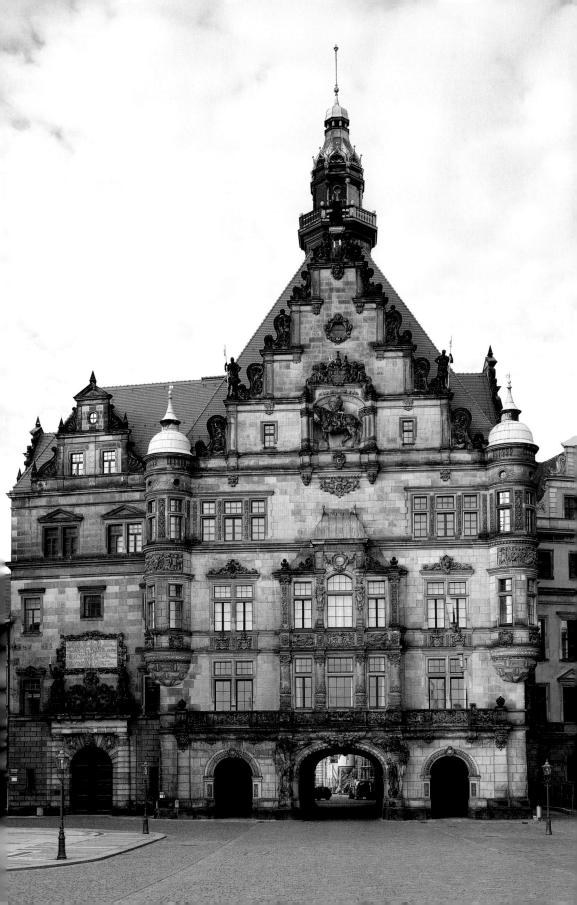

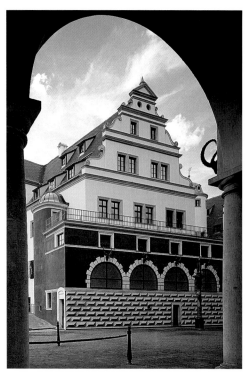

Kanzleihaus, Nordgiebel vom Langen Gang aus, 1997/99 wieder aufgebaut, Aufnahme 1999

Das Kanzleihaus

Nachdem die Räume der von Kurfürst Moritz von Torgau nach Dresden verlegten kurfürstlichen Kanzlei im Georgenbau bald zu wenig Platz boten, entschloss sich sein Bruder und Nachfolger Kurfürst August, die südlich zur Schloßstraße gelegenen Gebäude – die Harnischkammer und den alten Försterhof – seit 1561 abzutragen. Von 1565–1567 errichtete Hans Irmisch an dieser Stelle das erste reine Verwaltungsgebäude in Dresden für die Landesbehörden Sachsens, einen dreigeschossigen und dreiflügeligen Bau um einen Hof, in dessen südlichen Ecken sich zwei Wendelsteine befanden. Die circa 51 Meter lange Südfassade mit ihrem hohen Satteldach wurde von drei prächtigen Giebelaufbauten geziert.

Das Erdgeschoss mit seinen von kräftigen toskanischen Säulen getragenen Kreuzgratgewölben diente vor allem der Unterbringung diverser Archive. Im ersten Obergeschoss befanden sich die Räume der geheimen Ratsstube und der Hofratsstube sowie das Kammergemach und die Renterei. Das darüber liegende

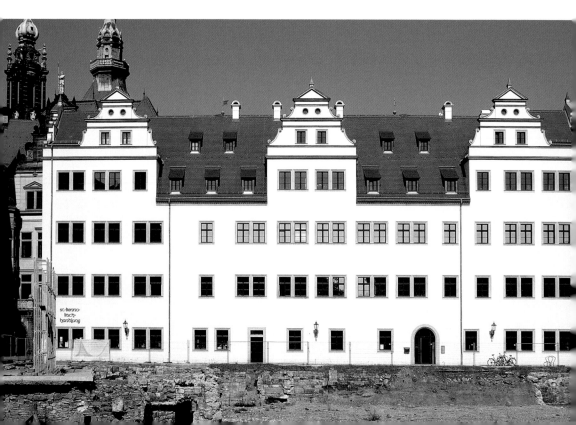

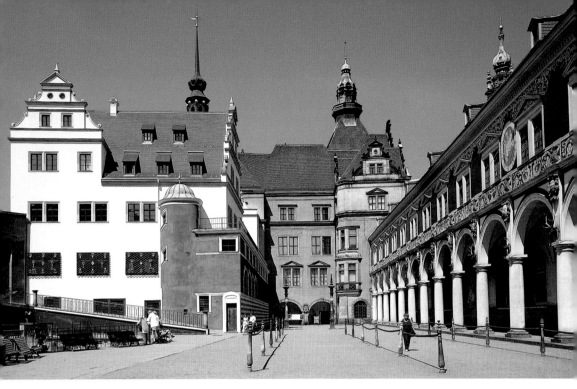

Kanzleihaus mit Langem Gang von Osten, 1997/99 wieder aufgebaut, Aufnahme 1999

Geschoss beherbergte die geheime Kammerkanzlei, die Hof- und Justitienkanzlei, die geheime Ratskanzlei sowie die große Appellationsstube, das Oberkonsistorium und den Kirchenrat sowie auch die Hofbuchdruckerei und die Buchbinderei.

Dem von Moritz neu gestalteten Residenzschloss entsprechend, wie der Kupferstich in Anton Wecks Chronik noch 1680 zeigt (s. S. 89), wurden alle Fassaden mit auf die Bestimmung des Gebäudes bezogenen Darstellungen – vermutlich aus der römischen Geschichte – von Benedetto Tola in Sgraffitotechnik geschmückt. Der Überlieferung zufolge hatte ihn der Kurfürst dazu verpflichtet, weil er der Kammer 200 fl. (Gulden) schuldete.

1731 wurde das Kanzleihaus im Innern und 1737 im Äußeren umgebaut und erneuert, dabei verschwanden auch die vielleicht noch in Resten vorhandenen Sgraffitodekorationen. 1857 wurde die bereits von der Kurfürstin Anna 1581 gegründete Hofapotheke vom Taschenberg in das Kanzleihaus, das heißt in die Räume ent-

Kanzleihaus, Südfassade, 1997/99 wieder aufgebaut,
Aufnahme 2009

lang der Schloßstraße mit den darunter liegenden Kellerräumen, verlegt. 1908 brachte man im Erdgeschoss des Ostflügels und in einem der Nordseite des Innenhofs vorgelagerten zweigeschossigen Bau das Münzkabinett unter. Nach der verheerenden Bombardierung Dresdens am 13. Februar 1945 blieb nur die Ruine des Gebäudes stehen. Bis auf geringe Teile wurde sie abgeräumt.

Von 1997–1999 wurde das Kanzleihaus unter der Bedingung, die historische Grundrissstruktur einzuhalten und die Gewölbe im größten Teil des Erdgeschosses mit den noch teils vorhandenen Säulenresten als massive Ziegelkonstruktion wieder aufzubauen, rekonstruiert. Das heute als »Haus der Kathedrale« bezeichnete Gebäude ist nun Sitz des Bischofs des Bistums Dresden-Meißen und des Domkapitels der Kathedrale St. Trinitatis zu Dresden sowie Dompfarramt mit Verwaltungseinheiten. Außerdem beherbergt es Mitarbeiterwohnungen sowie Räume für die unterschiedlichsten Gemeindeveranstaltungen. Im Erdgeschoss auf der Westseite befindet sich die St. Benno-Buchhandlung.

Der Stallhof und das Stallgebäude

Das unter Kurfürst Moritz und seinem Nachfolger und Bruder Kurfürst August zwischen 1547 und 1553/56 entstandene vierflügelige Residenzschloss wurde von Augusts Sohn, Kurfürst Christian I., von 1586–1591 durch einen prunkvollen mehrteiligen Gebäudekomplex ergänzt, der sich östlich an den Georgenbau mit dem sogenannten Langen Gang anschloss, einem etwa hundert Meter langen Verbindungsgebäude zum eigentlichen Stallgebäude. Während Landbaumeister Hans Irmisch unter der Oberleitung Paul Buchners den Bau ausführte, ist der Einfluss des Italieners Giovanni Maria Nosseni erkennbar, weil die (heute) von 20 toskanischen Säulen getragene Arkadenarchitektur italienische Vorbilder, wie beispielsweise das Florentiner Findelhaus, aufgreift. Südlich vom Kanzleihaus (s. S. 38f.) und südöstlich von dem neuen Stallgebäude begrenzt, wurde ein Innenhof gebildet, der nun neben dem Großen Schlosshof

für Festlichkeiten, Turnierkämpfe sowie Reiterspiele zur Verfügung stand. Zwei kunstvoll gegossene Bronzesäulen, die erhalten sind, wurden 1590 von den Kannengießern Benedix Bachstadt und Gottschalch Specht für die Reitbahn geschaffen. Im südlich erweiterten Hofbereich befindet sich noch heute die Pferdeschwemme. Überliefert ist auch die Rampe, die hinauf zum ersten Obergeschoss des Stallgebäudes führte.

Im Erdgeschoss – eine Bogenhalle mit toskanischen Säulen, an denen 24 bronzene Pferdeköpfe Wasser spendeten – konnten 128 Pferde gehalten werden. Bezug nehmend auf die Funktion als Platz für Turniere und Reiterspiele waren an den Wänden der Arkaden des Langen Gangs lebensgroße Pferdeporträts gemalt. Darunter befanden sich auf Holz gemalte Turnierdarstellungen, die durch darüber klappbare Holztafeln geschützt wurden.

Die Fassaden des Stallgebäudes wie auch des Langen Gangs waren den Sgraffitodekora-

Andreas Vogel, der Stallhof aus der Vogelperspektive, 1621/23, Staatliche Kunstsammlungen Dresden, Rüstkammer

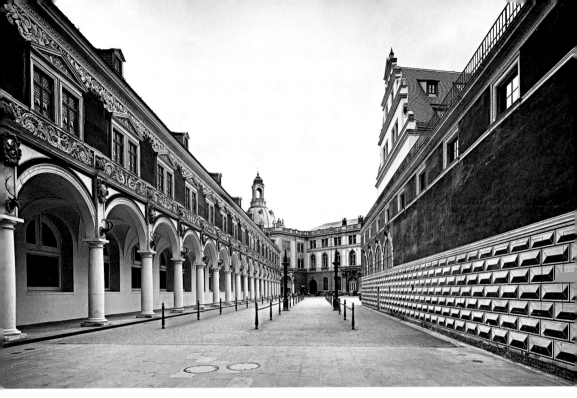

Stallhof, Langer Gang und Kanzleihaus von Westen, Aufnahme 2005

tionen des Schlosses (s. S. 87–89) angeglichen, jedoch handelte es sich um Grisaillemalereien, weil die deutschen Maler nach vierzig Jahren offensichtlich die italienische Kratzputztechnik nicht mehr beherrschten. Zur Hofseite hin waren über den Säulen der Arkaden des Langen Gangs Jagdtrophäen und farbig gefasste Wappen des wettinischen Hauses angebracht. Zwischen den Fenstern erschienen 19 Szenen mit Herkulestaten sowie eine gemalte Sonnenuhr. Erstere gehen auf graphische Vorbilder wie Kupferstiche von Heinrich Aldegrever und Cornelis Cort zurück. Mit Herkules identifizierten sich Fürsten gern, galt er doch als Sinnbild der Tapferkeit und der Tugend des Herrschers und somit seines unsterblichen Ruhms.

Die Außenseiten des Langen Gangs zur Augustusstraße schmückten zwischen den Fenstern offensichtlich Kriegergestalten verschiedener Nationen und darüber ein Fries mit einem antiken Triumphzug, während das Stallgebäude hier Schlachtengetümmel zeigte. Darüber und in den Giebelaufbauten befanden sich szenische Darstellungen und ornamentale

Stallhof, Bronzesäule, 1590, Aufnahme 2005

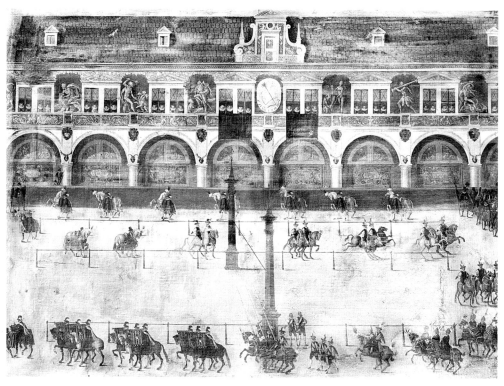

Unbekannter Maler, Aufzug zum Ringstechen im Stallhof, um 1600 (Kriegsverlust)

Bänder – ähnlich wie an den Fassaden des Großen Schlosshofs. So standen auch hier auf den Giebelspitzen vergoldete Statuen.

Während für die Fassadenmalereien Zacharias Wehme und Michael Treuding d. Ä. verantwortlich waren, leitete Heinrich Göding d. Ä. wohl zusammen mit seinen Söhnen Heinrich und Andreas die malerische Ausgestaltung im Obergeschoss des Langen Ganges. Als repräsentativer Zugang zur Prachtetage des Stallgebäudes mit den Hauptsälen der Rüstkammer fungierte er in erster Linie als Ahnengalerie. Göding und seine Gehilfen schufen 46 überlebensgroße, überwiegend fiktive Bildnisse der Wettiner, angefangen mit dem sagenhaften Herrscher Harderich (um 90 v. Chr.) bis zu Kurfürst Christian I. Insgesamt umfasste die Ahnengalerie mit weiteren Ergänzungen 53 Fürstenporträts. Das letzte stellte August den Starken dar – eine Werkstattwiederholung nach einem Original von Louis de Silvestre, um 1720.

Die wettinische Ahnengalerie Gödings gehörte somit zu den umfangreichsten im Deutschen Reich. Gleichwohl demonstrierte sie die hohen Ansprüche Christians I. und legitimierte seine Herrschaft über das Kurfürstentum Sachsen. Es ist unsicher, ob Originale aus dieser Zeit erhalten sind, jedoch ist eine Auswahl der Fürstenporträts für die Festung Königstein und andere Fürstenhäuser häufiger kopiert worden. Ergänzt wurden die Bildnisse durch querovale Historienbilder und Inschriftentafeln mit der Lebensbeschreibung des jeweiligen Dargestellten in aufwendigen Rollwerkrahmen. Neun von ihnen sind erhalten, so auch zehn der Turnierdarstellungen, die unter den Fenstern angebracht waren.

Die Ahnengalerie stellte darüber hinaus ein Gesamtkunstwerk dar. Die profilierte Holzdecke mit je 42 Kassetten in zwei Reihen war mit Roll- und Beschlagwerkornamenten bemalt sowie an den End- und Kreuzungspunk-

Heinrich Göding d. Ä., Kurfürst Moritz, 1589, möglicherweise ehemals in der Ahnengalerie
der Wettiner, Staatliche Kunstsammlungen Dresden, Gemäldegalerie Alte Meister

Stallhof, Ahnengalerie der Wettiner, Bogennische mit Groteskenmalerei von Heinrich Göding d. Ä., Aufnahme vor 1945

ten mit vergoldeten Zapfen verziert. In den Bogennischen und Lünetten der auf beiden Seiten liegenden Fenster befanden sich außerordentlich reich gestaltete Groteskenmalereien und gemalte Medaillons mit Köpfen antiker Helden. Geringe Reste in dem heute zum Verkehrsmuseum gehörenden Galerieraum sind erhalten.

Seit 1731 diente dieser zur Unterbringung der Waffensammlung und erhielt die Bezeichnung »Gewehrgalerie«. Im Zusammenhang einer umfassenden Restaurierung der Wand- und Deckenmalereien 1861 wurde die Decke höher gelegt und ein Teil der Fenster zugesetzt, um Gestelle für die Gewehrsammlung aufzustellen.

Weil die Grisaillemalereien der Außenfassade des Langen Gangs an der Augustusstraße schon seit langem vergangen waren, wurde der Historienmaler Wilhelm Walther 1865 beauftragt, einen Festzug der wettinischen Fürsten in Sgraffitotechnik auszuführen (1872–1876). Das Kunstwerk war bereits 1901 so schadhaft, dass man sich entschloss, mit Hilfe der Originalkartons von Walther eine Kopie des Fürstenzugs in Meißner Porzellanfliesen anzufertigen (1903–1907). Das aus circa 25 000 fugenlos aneinandergesetzten Fliesen bestehende Porzellanbild ist wohl das größte der Welt. Es überstand die Bombardierung Dresdens verhältnismäßig glimpflich, nur etwa 200 Fliesen mussten ersetzt werden.

Wie bereits erwähnt, diente das Stallgebäude nicht nur zur Unterbringung der Pferde; in die Obergeschosse wurde vor allem fast die gesamte kurfürstliche »Rüstkammer« aus dem Schloss umgelagert. In 28 »Kammern« bewahrte man neben allen zur Ausrüstung gehörenden Gegenständen auch Kunstschätze von außerordentlichem Rang und Wert auf.

Der dreiflügelige Bau mit Erd-, Haupt- und mehrstöckigem Dachgeschoss, der einen kleinen Hof umschloss, beherbergte auf seiner Hauptseite zum Jüdenhof hin außerdem die »Kurfürstlichen Gemächer«. Sie waren den Inventaren zufolge aufs Kostbarste ausgestattet. Unter anderem waren die Holzdecken teils vergoldet und mit Historiengemälden oder mythologischen Szenen bemalt, die Wände mit Goldledertapeten verkleidet, die Fußböden mit kostbaren verschiedenfarbigen Marmorarten gestaltet. Neben wertvollen anderen Möbeln sind besonders die Schaubuffets hervorzuheben, auf denen die kostbarsten Gefäße des Besitzers ausgestellt wurden.

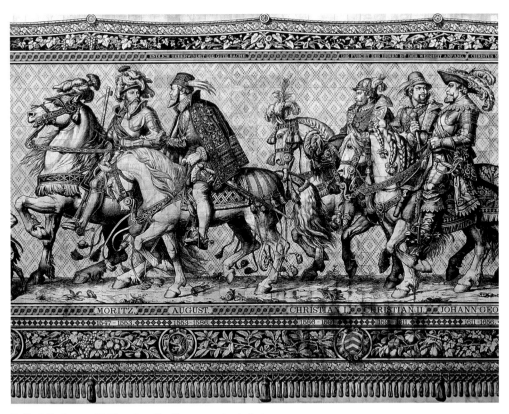

Stallhof, Fürstenzug, Meißner Porzellanfliesen, 1903/07, Aufnahme 2009

Auf Befehl Augusts des Starken wurde das Stallgebäude zwischen 1729 und 1731 umgebaut, um prächtige, auch mit zahlreichen Gemälden ausgestattete Gemächer für fürstliche Gäste und für Festlichkeiten einzurichten. Das Gebäude erhielt durch Abbruch der Renaissancegiebel sowie der Eckrisalite und Hinzufügung einer doppelläufigen Freitreppe im Äußeren eine neue Gestalt. In den Jahren 1744–1746 vollzog sich dann unter der Leitung von Johann Christoph Knöffel der Umbau zur Gemäldegalerie. Nachdem die Gemälde 1836 in das neue Galeriegebäude am Zwinger (Sempergalerie) überführt waren, leitete Karl Moritz Haenel zwischen 1872 und 1876 den letzten Umbau im Stile der Neorenaissance, nun wieder für die Unterbringung der Rüstkammer und der Porzellansammlung. 1945 brannte das Gebäude aus, wurde seit 1950 wieder errichtet und dient seit 1956 als Verkehrsmuseum.

Der Ostflügel und die Englische Treppe

Der Ostflügel des Residenzschlosses geht in wesentlichen Teilen auf die spätgotische Schlossanlage zurück, die unter Kurfürst Ernst und Herzog Albrecht von 1468/69–1480 errichtet wurde. Es handelt sich um den mittelalterlichen »Saal- und Küchentrakt« des etwas früher als die Meißner Albrechtsburg begonnenen Dresdner Schlossbaus. Nach der Leipziger Teilung der wettinischen Lande im Jahre 1485 wurde er zur Hauptresidenz der albertinischen Linie. Im Erdgeschoss des Ostflügels sind die spätgotischen Gewölbe als letzte Räume ihrer Art im historischen Stadtkern von Dresden noch größtenteils erhalten. Bedeutendster Raum ist die zweischiffige, vierjochige und kreuzgratgewölbte Halle im Südteil mit ihren drei mächtigen Pfeilern. Sie diente als Hofstube – das war der einstmals ofenbeheizte Raum des spätgoti-

45

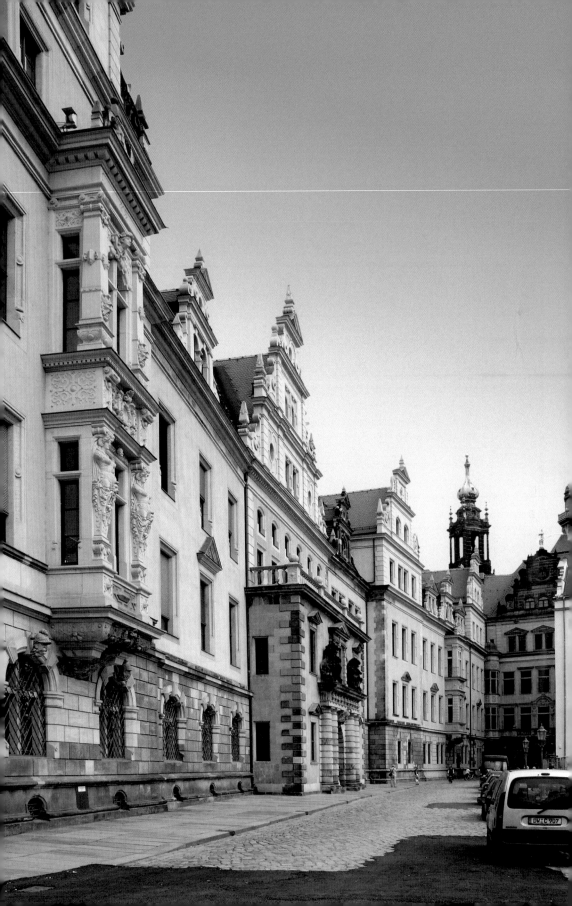

Ostansicht, Schloßstraße, kolorierte Lithographie, um 1850, Staatliche Kunstsammlungen Dresden, Kupferstich-Kabinett, Bienert-Sammlung

schen Schlosses, in dem die Fürsten mit ihrem Gefolge speisten.

Auch die nördlich gelegene Schlossküche/ Bäckerei zeigt sich als eindrucksvolle Raumfolge. Im kreuzrippengewölbten Ken ist das Wappen der Kurfürsten von Sachsen als Erzmarschälle des Heiligen Römischen Reiches mit den gekreuzten Schwertern zu sehen. Bis 1945 war hier auch das Wappen des Herzogtums Sachsen mit schrägrechtem Rautenkranz angebracht. Von erheblicher baugeschichtlicher Bedeutung sind auch die gesicherten Teile der ältesten erhaltenen Treppe des Schlosses im Eckbereich zwischen Ost- und Nordflügel. Als Wendeltreppe errichtet, wurde sie bereits im 16. Jahrhundert zu einer geraden einläufigen Treppe umfunktioniert. Die spätgotischen Räume des Ostflügels weisen darüber hinaus noch eine Vielzahl bauhistorischer Befunde auf (z. B. Portalreste, Teile eines Back-

ofens, historische Putze, Rauchabzüge, Wandnischen).

Im südlich angrenzenden Keller unter der Englischen Treppe ist zudem noch der Unterbau des bis zu Beginn des 18. Jahrhunderts die Schloßstraße beherrschenden runden Schlossturms (Schössereiturm) an der einstigen Südostecke vorhanden.

Unter dem Ostflügel und unter dem Großen Schlosshof befinden sich weitere bauhistorisch bedeutsame Gebäudereste. Sie stammen von dem frühgotischen Vorgängerbau des Dresdner Schlosses aus der Zeit um 1230. Es handelte sich dabei um eine bemerkenswerte kastellartige Anlage mit viereckigen Türmen. Mit ihrem Grundriss von beachtlicher Regelmäßigkeit gehörte sie typologisch zu den äußerst seltenen deutschen Beispielen derartiger Burgformen des 12./13. Jahrhunderts, für die der Begriff »mitteleuropäische Kastelle« geprägt wurde. Baulich bereits vorbereitet ist die Möglichkeit, über einen bequemen Treppenabgang von der

Ostansicht, Schloßstraße, Aufnahme 2009

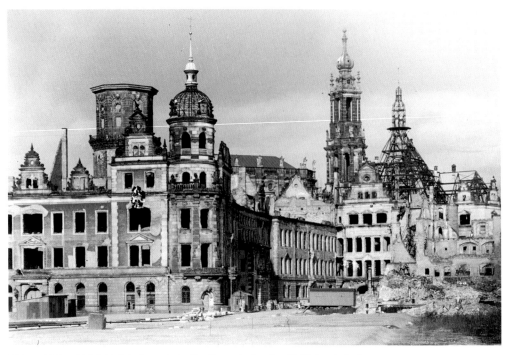

Süd- und Ostansicht, Schloßstraße, nach der Zerstörung im Zweiten Weltkrieg, Aufnahme 1945

spätgotischen Halle aus in die sogenannte »Kemenate« hinabzusteigen, den aufgrund seiner Beheizbarkeit so bezeichneten Hauptbau der frühgotischen Dresdner Anlage. Erhalten sind erhebliche Teile des Kellergeschosses. Dieses besaß einstmals ein Kreuzgratgewölbe, worauf

Sogenannte Kemenate, ergrabene Teile des Untergeschosses, um 1230, Aufnahme 1986

die Gewölbeanfänger hinweisen. Zwei auf Wandpfeilern ruhende Gurtbögen gliederten den Raum in drei Joche. Der Zugang erfolgte von Norden aus dem Hofbereich über eine Treppe. Bei der Errichtung der spätgotischen Schlossanlage im späten 15. Jahrhundert brach man die oberirdische Bausubstanz der »Kemenate« ab. Teile eines frühgotischen Portals verwendete man als Zugang zu dem nun abgetrennten, mit einer flach gewölbten Tonne versehenen Kellerraum im westlichen Gebäudebereich. Über den östlichen Bereich führte man den Treppenturm des neuen Ostflügels auf.

Im frühen 16. Jahrhundert wurde die Hofstube ins erste Obergeschoss verlegt, nachdem die spätgotische Halle im Erdgeschoss zur Unterbringung der Silberkammer in vier Räume aufgeteilt worden war.

Ostansicht, Schloßstraße, Aufnahme 2013

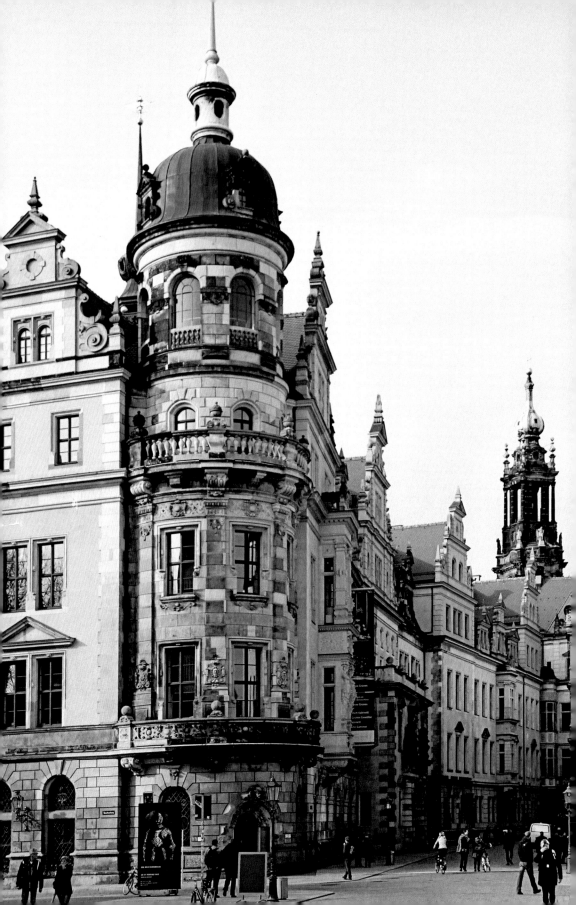

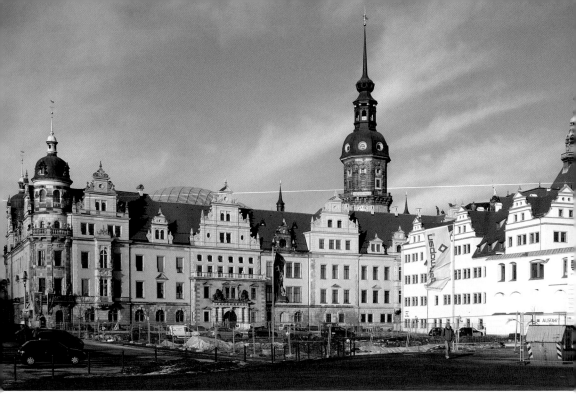

Ostansicht, Schloßstraße, und Kanzleihaus, Aufnahme 2009

Mit dem repräsentativen Schlossumbau unter Kurfürst Moritz von 1547 bis 1553/56 wurde aus dem »Dantzsall« im zweiten Obergeschoss der sogenannte Riesensaal geschaffen. Der Name dieses größten Festsaals des Dresdner Schlosses leitete sich ab von den Darstellungen riesiger Kriegergestalten, die illusionistisch die Decke trugen. Das übergeordnete Bildprogramm hatte ein Thema des Alten Testaments zum Inhalt: Hochmut und Demütigung König Nebukadnezars von Babylon. Der von einem himmlischen Wächter abgeschlagene Baum in der Darstellung des Traumes König Nebukadnezars auf der Südwand erstreckte sich mit zahlreichen Verästelungen, in denen sich Früchte und Tiere befanden, über die gesamte Kassettendecke hin. Schöpfer der Wand- und Deckenmalereien waren die aus Brescia stammenden Brüder Benedetto und Gabriele Tola.

Aufgrund umfangreicher Schäden an der Dachkonstruktion wurde 1625 der kurfürstliche Baumeister und Topograph Wilhelm Dilich beauftragt, den Saal vollkommen umzugestalten. Die entscheidende bauliche Veränderung war eine bogenförmig gewölbte Decke, die nun im oberen Teil auf blauem Sternenhimmel mittig die zwölf Sternbilder der Tierkreise sowie westlich die des südlichen und östlich die des nördlichen Sternenhimmels trugen. In den Segmentfeldern der Decke unmittelbar über dem vergoldeten Gesims befanden sich zu beiden Seiten des Saales Ansichten von 16 kursächsischen Städten. Neben vielen anderen Bildelementen – wie der Darstellung Kurfürst Johann Georgs I. mit seiner Familie und den Wappen des sächsischen Adels – sind vor allem die gewaltigen Riesen auf den Wandflächen zwischen den Fenstern und die überlebensgroßen Darstellungen der »Nationes« (Völkerschaften der vier damals bekannten Erdteile) in den Fensterlaibungen hervorzuheben.

Im Riesensaal fanden bis zum großen Schlossbrand von 1701, der die Obergeschosse des Ostflügels weitgehend vernichtete, die bedeutenden Staatszeremonien und Feierlichkeiten der wettinischen Landesherren statt.

Im Zusammenhang mit der Verleihung des Hosenbandordens an den Kurfürsten Johann

Georg IV. im Jahre 1693 schuf der Architekt Johann Georg Starcke eine große repräsentative Treppe, die sogenannte Englische Treppe. Vom großen Schlossbrand ebenfalls stark beschädigt, wurde sie unter August dem Starken 1717/18 von Matthäus Daniel Pöppelmann und Raimond Leplat wiederaufgebaut. Dabei steigerte man ihre Funktion als Haupttreppe des Residenzschlosses und als Hauptzugang zu den neu geschaffenen Staats- und Festräumen im zweiten Obergeschoss des Schlosses. Der einstige Riesensaal, nun auch Saal der Garde, bildete den Auftakt der Repräsentations- und Festetage, deren Höhepunkt das Paradeaudienzgemach des Kurfürst-Königs im Westflügel darstellte – Ausdruck barocker Fürstenherrlichkeit, Schauplatz großer Zeremonien und rauschender Feste. Nach dem Tod August des Starken 1733 begann man den Riesensaal schrittweise aufzugeben.

Mit dem großen Schlossumbau wurden der Ostflügel von 1894–1896 in Neorenaissancefor-

Ostflügel, ehemalige Hofküche, Wappen mit den Kurschwertern, vor 1485, Aufnahme 2009

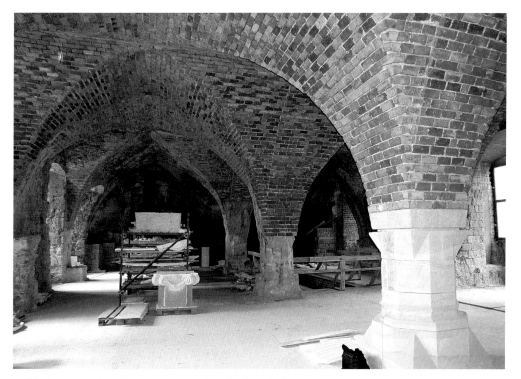

Ostflügel, spätgotische Halle, um 1470/80, Große Hofstube, Aufnahme 2009

Abbildung links:
Ostflügel, Riesensaal, Kriegerdarstellung, Zeichnung von
Valentin Wagner, 1626/27, Staatliche Kunstsammlungen
Dresden, Kupferstich-Kabinett

Abbildung unten:
Ostflügel, Riesensaal, Südwand, Der Traum des
Königs Nebukadnezar, Zeichnung von Valentin Wagner,
1626/27, Staatliche Kunstsammlungen Dresden,
Kupferstich-Kabinett

Abbildungen Seite 53:
Ostflügel, Riesensaal, Gesamtansicht nach Süden (oben)
und Ansicht des südlichen Teils (unten) während der
Zeremonie der Verleihung des Hosenbandordens an
Johann Georg IV., Gouachen von Johann Mock, 1693,
Staatliche Kunstsammlungen Dresden, Kupferstich-
Kabinett

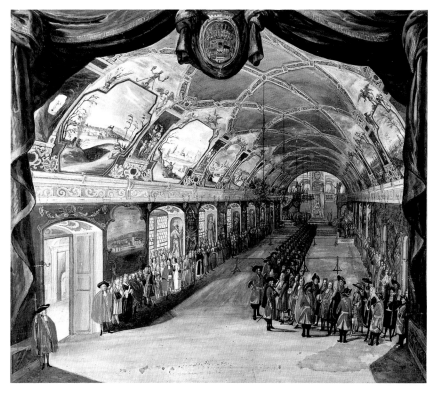

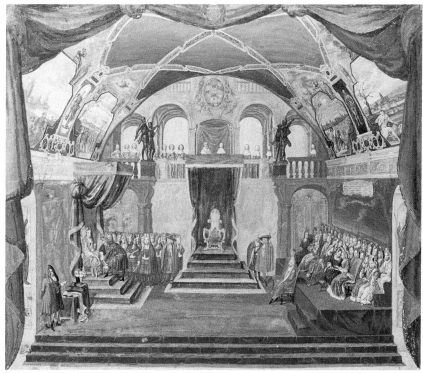

Ostflügel, Riesensaal, Darstellungen der »Nationes«, GERMANUS (vermutlich ein Porträt Wilhelm Dilichs), JAPO, ÆGYPTIVS und PERUVIANUS, Gouachen, 1628, Staatliche Kunstsammlungen Dresden, Kupferstich-Kabinett

men und die Englische Treppe prachtvoll neo-barock umgestaltet. Im Plafond der Stuckdecke befindet sich das Relief der Ruhmesgöttin, die einen Lorbeerkranz über die sächsische Königskrone hält. In den Ecken der Wölbung sind von Trophäen umgebene Wappen des wettinischen Hauses und darüber die Initialen des Bauherrn, König Alberts (AR), und seiner Gemahlin, Königin Carola (CR), angebracht. Vor dem Treppenaufgang steht in einer Nische die Skulptur der Justitia von 1693. Sie ist lediglich als Torso erhalten und erinnert damit an die Zerstörung im Zweiten Weltkrieg.

1986 begannen die ersten Sicherungsarbeiten am Ostflügel. Der Rohbau wurde erst 2006 mit dem Schließen des Kreuzgratgewölbes in der spätgotischen Halle des Erdgeschosses fertiggestellt. Zugleich begann der Wiederauf-

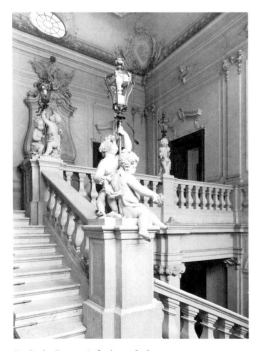

Englische Treppe, Aufnahme 1896

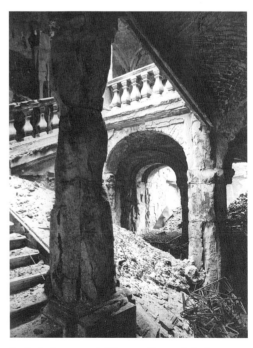

Englische Treppe, nach Kriegszerstörung, Aufnahme 1945

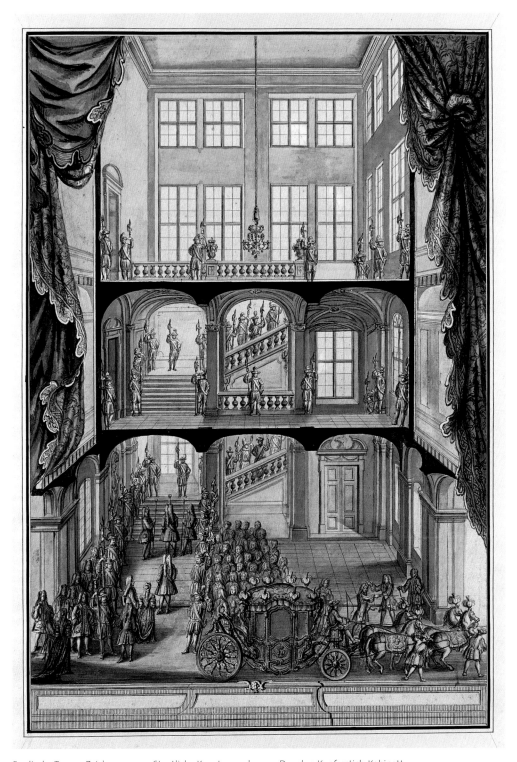

Englische Treppe, Zeichnung, 1719, Staatliche Kunstsammlungen Dresden, Kupferstich-Kabinett

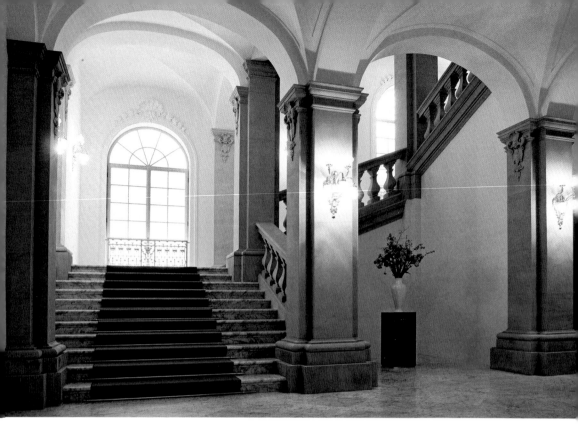

Englische Treppe, Erdgeschoss, nach der Wiederherstellung 2010, Aufnahme 2010

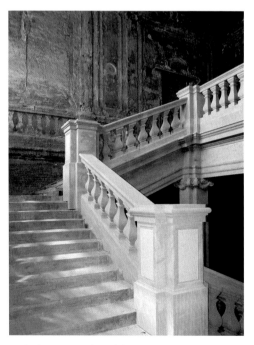

bau der Englischen Treppe. Nachdem die Turmhaube 2007 auf den nordöstlichen Treppenturm im Großen Schlosshof aufgesetzt war, konnte die äußere Wiederherstellung des Dresdner Schlosskomplexes insgesamt abgeschlossen werden.

In den Erdgeschossräumen des Ostflügels wird eine Ausstellung zur Geschichte des Dresdner Residenzschlosses mit erhaltenen originalen Bau- und Skulpturenteilen vorbereitet. Im ehemaligen Riesensaal als wichtigstem Ausstellungsraum stellt die Rüstkammer seit Februar 2013 erstrangige Objekte aus. Der in seiner Substanz gesicherte Saal hat dabei gestalterisch eine neue Zeitschicht in Form von glatten, dem historischen Mauerwerk vorgesetzten Wandflächen mit eingestellten Vitrinen und einer modernen Adaption der raumprägenden Bogendecke erhalten.

Englische Treppe, während der Wiederherstellung, Aufnahme 2007

Englische Treppe nach der Wiederherstellung 2010, Aufnahme 2010

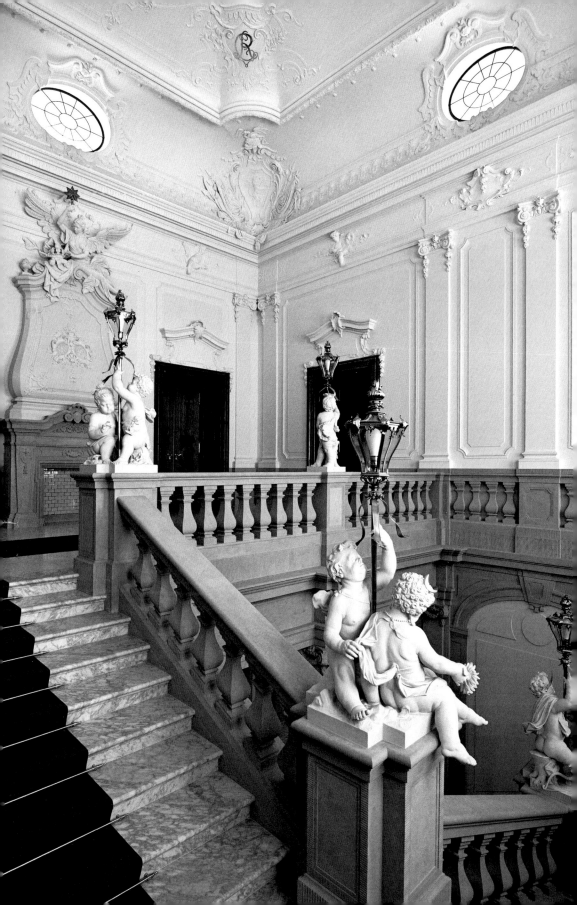

Torhaus 1588/90, Zellenraum des als »Kaiser«
bezeichneten Verlieses, Aufnahme 1995

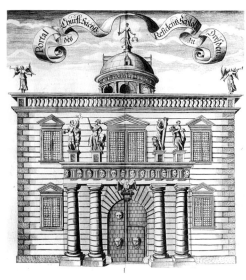

Anton Weck, Chronik von 1680, Löwentor, 1588/90

Das Neue Torhaus (»Löwentor«)

Das Neue Torhaus wurde sofort nach Regierungsantritt Kurfürst Christians I. 1588–1590 unter der Oberleitung von Paul Buchner als Haupteingang zum gesamten Residenzschloss erbaut und führte zunächst in den Kleinen Schlosshof. Es diente als Verwaltungsgebäude für die Schösserei. Im Keller befand sich das noch weitgehend erhaltene fensterlose Schlossverlies, der sogenannte Kaiser. Den plastischen Schmuck des Neuen Torhauses schuf der Dresdner Hofbildhauer Andreas Walther III, die wohl nur teilweise ausgeführte Bemalung der Fassaden nahm Heinrich Göding d. Ä. vor. Eine Ansicht des Torhauses in der Weck'schen Chronik vermittelt uns sein ursprüngliches Aussehen. Das rundbogige Portal wird von je zwei Halbsäulen dorischer Ordnung flankiert. Über dem Schlussstein befindet sich die Plastik des sich für seine Jungen aufopfernden Pelikans, Symbol des Fürsten, der für sein Volk und für das Recht sein Blut vergießt. In dem Triglyphen-Metopenfeld darüber erscheinen Löwenköpfe. Bis 1725 standen über dem Gesims des Gebälks auf den Postamenten die allegorischen Figuren des Glaubens, des Großmuts, der Stärke und der Dankbarkeit, die ebenfalls auf die Tugenden des Fürsten hinwiesen. Sie wurden überhöht von der auf der Spitze eines Tempiettos stehenden Justitia. Zwei Engel links und rechts auf der Balustrade verkündeten Tuba blasend den Ruhm des gerechten Herrschers. An Stelle des 1726 mühsam abgetragenen Tempiettos mit der steinernen Kuppel sowie den Skulpturen des 16. Jahrhunderts erhielt das Torhaus nun eine schlichte barocke Aufstockung. In den Jahren 1894/95 wurde der Portalbau nochmals verändert und mit neuen Obergeschossen samt mächtigem Giebel in die weitgehend vereinheitlichte Gesamtfassade einbezogen. Erst seit dieser Zeit zieren das Portal die beiden Wappen haltenden Löwen.

Löwentor, Schloßstraße, 1588/90, Aufnahme 2009

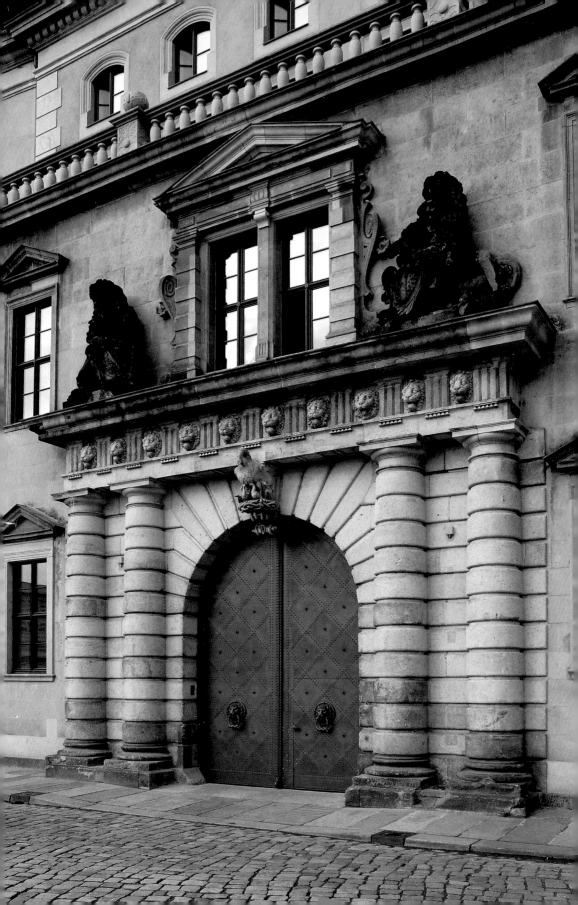

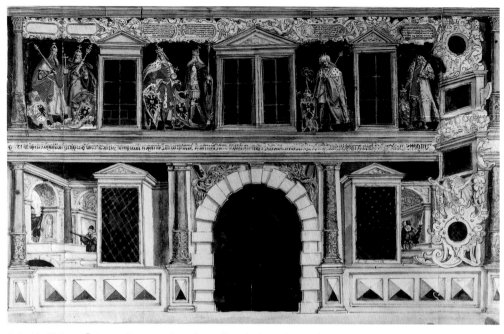

Heinrich Göding d. Ä., Entwurf zur Bemalung der Hoffassade des Torhauses (Kleiner Schlosshof), Gouache, 1590, Sächsisches Staatsarchiv/Hauptstaatsarchiv Dresden

Der Kleine Schlosshof

Nach Errichtung des Neuen Torhauses wurde die Gestaltung des Kleinen Schlosshofs als glanzvoller »Auftakt« zum eigentlichen Schloss vorgenommen. Durch den Tod Christians I. 1591 war die Bautätigkeit zunächst unterbrochen. So zog sich die Fertigstellung bis 1595 hin. Die Fassade erhielt vielleicht erst im Zusammenhang mit der umfangreichen Schlossrenovierung 1602 ihre abschließende Fassung. Die Oberleitung der umfänglichen Arbeiten lag wieder in den Händen von Paul Buchner. Es entstand aus dem alten spätmittelalterlichen Vorhof, der in Verbindung mit dem Moritzbau (1547–1553/56) nochmals verändert worden war, eine völlig neue großzügige Hofanlage in modernen Formen der Renaissance. Das Erscheinungsbild des Hofes wird besonders von der zweigeschossigen Loggia bestimmt. Sie gehörte zu dem »Neuen Haus« im Süden. Erst im 19. Jahrhundert wurde eine Fortsetzung in gleicher Formensprache und Struktur an der Ostseite des Hofes geschaffen. Zur Erschließung des »Neuen Hauses« errichtete man einen Wendelstein. Im Westteil des Erdgeschosses sind die gewölbten Räume der »Kleinen Küche« erhalten. Der Hauptraum (heute Buchhandlung) wird durch zwei mächtige toskanische Säulen geprägt. An die Fassade im Südwesten wurde Anfang des 20. Jahrhunderts ein Wandbrunnen mit der Darstellung eines hl. Georgs angebracht.

Die Westseite des Kleinen Schlosshofs begrenzt der Bärengartenflügel, die Nordseite der Südflügel des Renaissanceschlosses aus der Mitte des 16. Jahrhunderts. Die Durchfahrt vom Kleinen Schlosshof in den Großen Schlosshof mit ihren Portalarchitekturen wurde unter Johann Georg III. 1683 von Wolf Caspar von Klengel und Johann Georg Starcke neu geschaffen. An ihrer Stelle befand sich der spätgotische Tor-

Kleiner Schlosshof, Portal, Durchfahrt zum Großen Schlosshof, Wolf Caspar von Klengel und Johann Georg Starcke, 1683, Aufnahme 2009

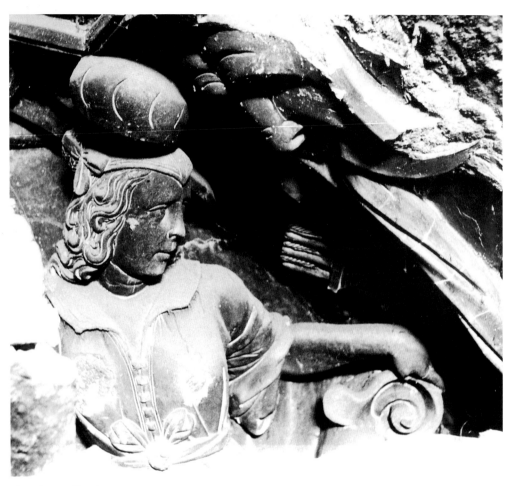

Ehemaliger Südflügel zwischen Kleinem und Großem Schlosshof, zweites Obergeschoss, Südseite, weibliche Stuckfigur bei der Auffindung in zugemauertem Fensterbogen, 1683, Aufnahme um 1990

bau aus der Zeit um 1470/80, den man modernisiert und in das Renaissanceschloss integriert hatte. Teile davon sind unter der Oberfläche erhalten. Das neue Portal am Kleinen Schlosshof in seinen klaren frühbarocken Formen mit der Devise des Kurfürsten »JEHOVA VEXILLVM MEVM« (Gott ist mein Panier) auf dem Schlussstein geht wohl auf den Entwurf Klengels zurück, wie eine erhaltene Zeichnung beweist.

Weil der Kleine Schlosshof als zentrales Besucherfoyer für alle im Residenzschloss befindlichen Museen dienen sollte, erhielt er 2008 durch den Architekten Peter Kulka ein modernes Membrankissendach.

Der Südflügel

Der Südflügel des Residenzschlosses wurde 1892/93 unter König Albert von Gustav Dunger errichtet. Dem Neubau für die höfische Verwaltung und Versorgung mussten an dieser Stelle einige alte Bürgerhäuser mit reichem Fassadenschmuck weichen. Dunger orientierte sich an Dresdner Renaissance- und Barockformen, griff aber auch Beschlag- und Rollwerkornamente niederländischer Herkunft auf. Auf diesen Ein-

Westlicher Südflügel mit Übergang zum Taschenbergpalais, Aufnahme 2013

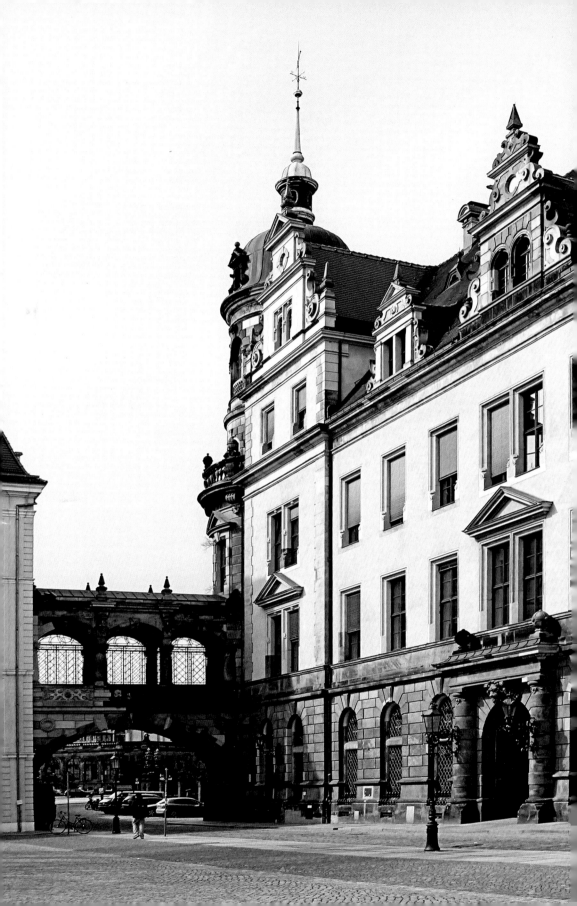

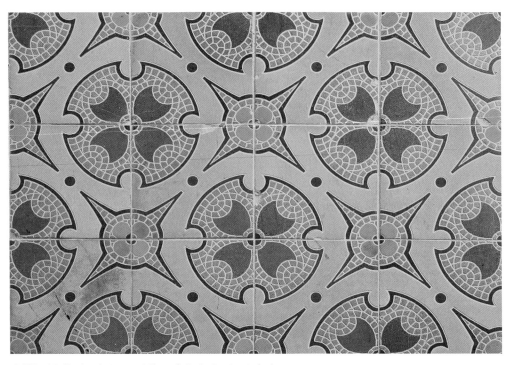

Südflügel, Fußbodenplatten von Villeroy & Boch, 1892/93, Aufnahme 2009

fluss weist auch der Erker mit den beiden großen Karyatidhermen hin. Den runden Ecktürmen verlieh Dunger eine monumentale und dominierende Wirkung. Im Turm zur Schloßstraße wurde ein Sitznischenportal mit zwei weiblichen Figuren in der Archivolte eingebaut, das um 1580 wahrscheinlich in der Werkstatt des Hofbildhauers Hans Walther II geschaffen wurde. Es stammt vom Kühn'schen Haus, einem jener Bürgerhäuser, die der Schlosserweiterung zum Opfer fielen.

Ende des 19. Jahrhunderts entstand auch der geschlossene Übergang vom Residenzschloss zum Taschenberg-Palais, das August der Starke seit 1705 für seine Mätresse Anna Constanza Hoym, die spätere Reichsgräfin Cosel, erbauen ließ. Nach einigen Jahren wurde es erweitert und diente zeitweilig als kurfürstliche Residenz, vor allem aber als Wohnsitz der Kurprinzen, Prinzen und Prinzessinnen.

Der Südflügel umschließt einen kleinen Innenhof, den sogenannten Wirtschaftshof, hinter dem sich eine repräsentative Treppenanlage und gewölbte Erschließungsgänge befinden. Die originale Farbigkeit wurde wiederhergestellt und die erhaltenen historischen Fußbodenplatten von Villeroy & Boch wieder als Fragmente in den Fußboden eingebaut. Heute ist im ersten und im zweiten Obergeschoss die Dresdner Kunstbibliothek untergebracht.

Südflügel, rekonstruierter Erker zur Schloßstraße, Aufnahme 2009

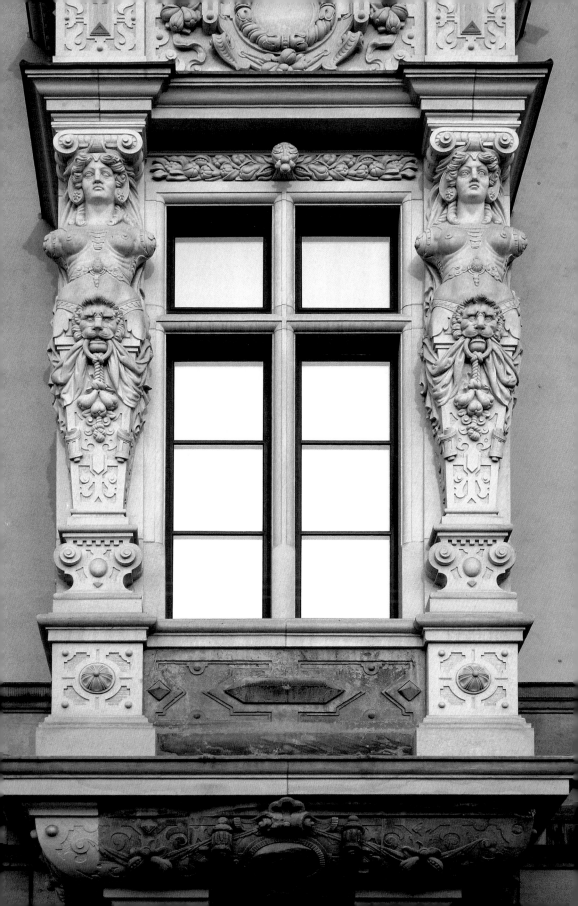

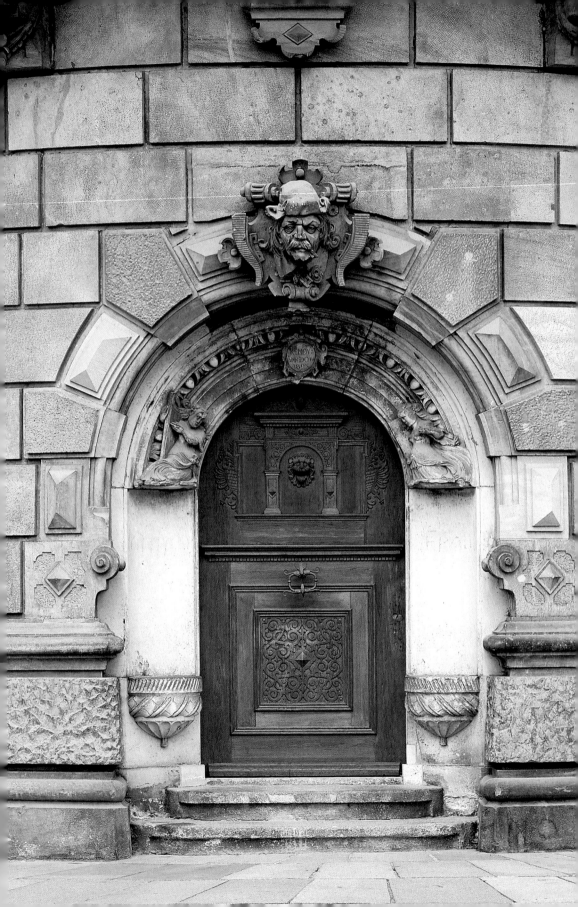

Ehemaliges Badhaus im Bereich des Bärengartenflügels, Sgraffitofragment an der südlichen Außenfassade (links), Ende des 16. Jahrhunderts

Der Bärengartenflügel und der Schlossgarten

Zwischen dem Kleinen Schlosshof und dem westlich gelegenen Schlossgarten befindet sich der sogenannte Bärengartenflügel. Der Ursprung dieser Namengebung liegt im Dunkeln. Dass dort Bären gehalten wurden, ist nicht belegt. Der Flügel geht auf mehrere Bauphasen zurück. Der im Ostteil befindliche Brunnen erinnert an das Badhaus der Kurfürstin, das kurz nach 1590 an der Stelle eines Vorgängerbaus entstanden ist. Von außergewöhnlicher Qualität ist die Steinbearbeitung des 1993 wieder aufgefundenen etwa acht Meter tiefen Brunnens. Die eigentliche Badstube befand sich über dem Brunnenraum im ersten Obergeschoss. Von der künstlerischen Fassadengestaltung an der Südwand des Badhauses blieb der größte zusammenhängende originale Sgraffitobefund des Schlosses erhalten. Jahrhundertelang hinter einem Tonnengewölbe verbor-

Südflügel, Sitznischenportal, vom Kühn'schen Haus an den Eckturm versetzt, Werkstatt des Hans Walther II, um 1580, Aufnahme 2005

gen, wurde er 1993 wiederentdeckt, restauriert und konserviert (s. auch S. 69).

Unter der Leitung des Wolf Caspar von Klengel wurde um 1670 ein tiefgreifender Umbau vorgenommen. Von seiner neu errichteten Gartenfassade ist noch ein kleiner, aber beeindruckender Teil vorhanden. Erstmals in Dresden fanden hier die für Klengel charakteristischen barocken Formen und Motive wie Tropfsteindekor und Okulus (ovales Fenster) Verwendung. Seit den nachfolgenden Umbauten unter August dem Starken, bei denen der Bärengartenflügel seine heutige Größe erhielt, war diese ursprüngliche Außenfassade weitgehend vermauert. Sie wurde durch gezielte Freilegung 1993/94 wieder sichtbar gemacht und in die moderne Raumgestaltung integriert. Ein von Doppelsäulen getragener Gang verband den »Klengelschen Bau« mit dem an der Südwestecke des Schlosses 1664/67 errichteten Komödienhaus.

Auch dieser gesamte Bereich wurde Ende des 19. Jahrhunderts baulich verändert und historistisch überformt. Die Einfriedung des Gartens ist im Zustand der Zeit um 1900 mit einer Reihe von originalen schmiedeeisernen Gittern wiederhergestellt.

Wolf Caspar von Klengel, neue Fassade zum Schlossgarten mit Okulus, um 1670, Aufnahme 2009

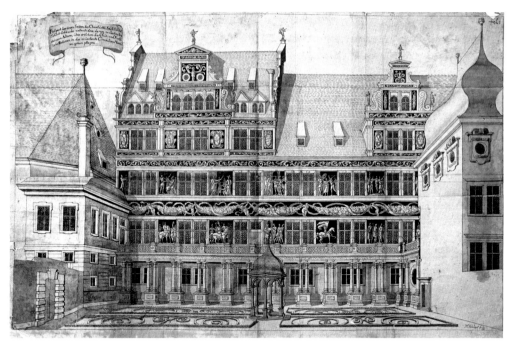

Zeichnung für Gabriel Tzschimmer, Die durchlauchtigste Zusammenkunft ..., Schlossgarten im Bereich des heutigen Bärengartenflügels, 1680, Landesamt für Denkmalpflege, Plansammlung

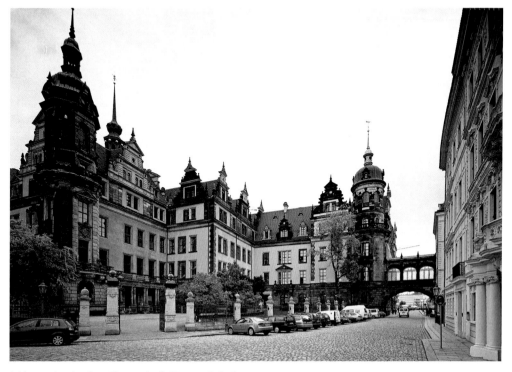

Schlossgarten, heutiger Eingang in die Museen, Aufnahme 2005

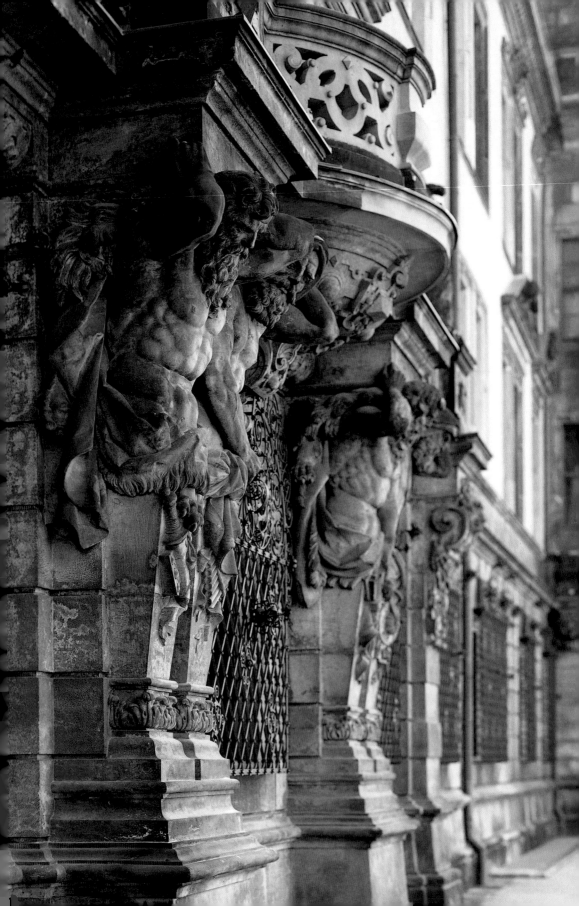

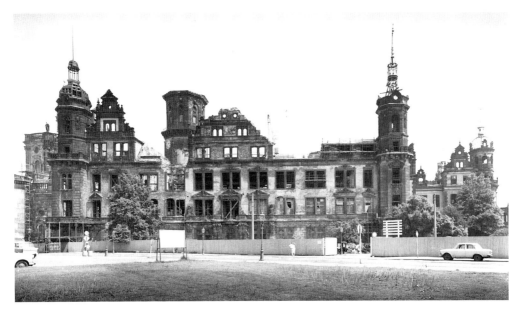

Westflügel, Aufnahme 1987

Der Westflügel

Der Westflügel wurde unter Kurfürst Moritz bei dem Umbau zum Renaissanceschloss (1547–1553/56) neu errichtet. Indem er breiter als die anderen Flügel angelegt worden war, konnte er als einziger zweihüftig angeordnete Räume aufnehmen.

Das vollständig überwölbte Erdgeschoss enthielt im südlichen Teil die Räume der Großen Hofküche. Die nördlichen drei Räume bildeten ein festlich repräsentatives Ensemble, das ursprünglich wohl im Sinne einer »sala terrena« fungierte. Hier befindet sich auch heute noch der einzige direkte Zugang zum Schlossgarten. Seit dem Ende des 16. Jahrhunderts werden die Räume als »Grünes Gewölbe« bezeichnet (s. S. 75–81).

Das erste Obergeschoss besaß besondere Bedeutung. Hier waren die »offiziellen« Gemächer des Kurfürsten mit der Ratsstube und der Ratskammer sowie dem Tafelgemach. 1658

fand in diesem Bereich zum ersten Mal in Sachsen eine barocke Umgestaltung unter Wolf Caspar von Klengel statt. Aus dieser Zeit hat sich der sogenannte Secretraum erhalten. Bei diesem mit farbig gefasstem Stuck üppig ausgestatteten winzigen Raum handelte es sich um den Abort der kurfürstlichen Ratskammer. Er vermittelt uns einen Eindruck von der einstmals kostbaren Raumausstattung des Frühbarocks.

Im zweiten Obergeschoss befanden sich die sogenannten Brandenburgischen Gemächer. Sie waren besonders für die Unterbringung von Gästen vorgesehen, zu denen häufig die Kurfürsten von Brandenburg gehörten. Anlässlich der bevorstehenden Hochzeitsfeierlichkeiten für den Sohn Augusts des Starken, Kurprinz Friedrich August, und die Kaisertochter Maria Josepha wurden sie im Jahre 1719 zu den kurfürstlich-königlichen Paradezimmern umgebaut und äußerst qualitätvoll ausgestattet. Innerhalb der nun auch in ihrer Gesamtheit neu gestalteten Repräsentationsetage bildeten sie den glanzvollen Höhepunkt. Verantwortlich waren Matthäus Daniel Pöppelmann und Rai-

Westflügel, Erdgeschoss, Atlanten, Aufnahme 2005
Seite 72/73: Westflügel, Aufnahme 2005

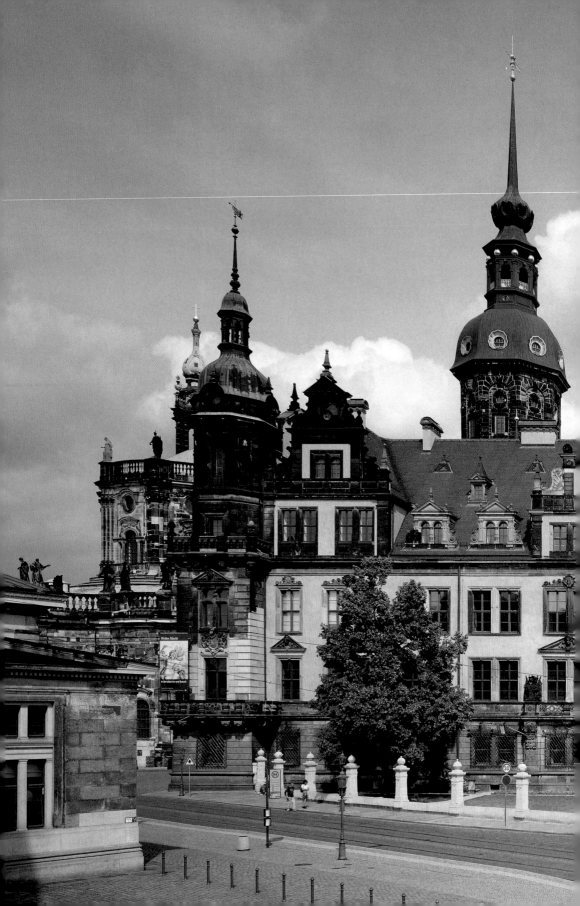

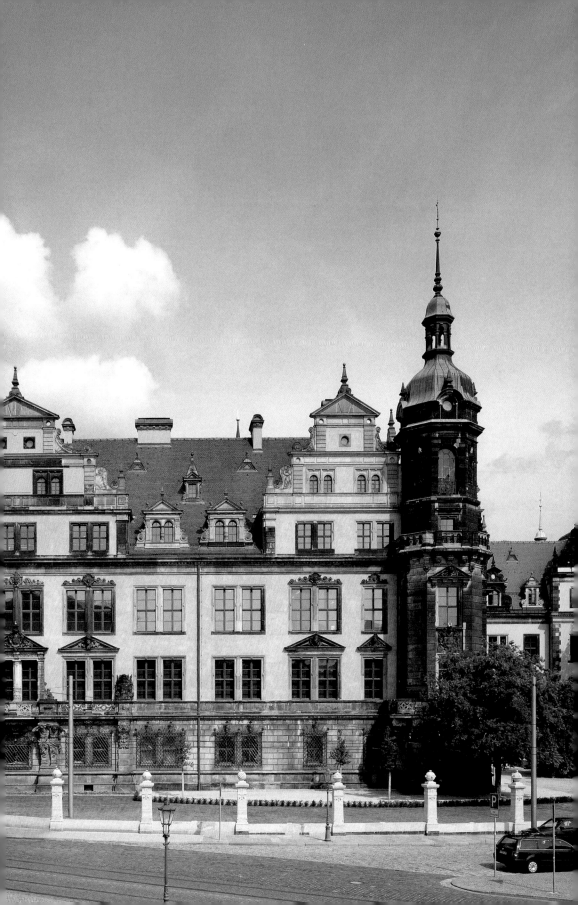

Westflügel, erstes Obergeschoss, »Neues Grünes Gewölbe«, Erster Raum des Kurfürsten, Aufnahme 2004

Westflügel, erstes Obergeschoss, Secretraum (Abort),
Stuckdecke, um 1658, Aufnahme 2004

mond Leplat. Wesentlichen Einfluss auf die Ge-
samtgestaltung hatte neben dem Kurfürst-
König insbesondere auch der Generalinten-
dant des Bauwesens, August Christoph Graf
von Wackerbarth.

Schon vor 1560 – dem eigentlichen Grün-
dungsjahr – bis zum Beginn des 18. Jahrhun-
derts war im ersten Dachgeschoss die kurfürst-
liche Kunstkammer untergebracht. Nach der
kaiserlichen Kunstkammer in Wien stellte sie
die zweitälteste im deutschsprachigen Raum
dar und bildete den Grundstock für die späte-
ren Dresdner Kunstsammlungen.

Heute zeigt sich der Westflügel zum Theater-
platz hin in einer reichen späthistoristischen
Formensprache mit Neorenaissance- und Neo-
barock-Elementen. Inzwischen wurde im Erd-
geschoss das Historische Grüne Gewölbe wie-
der eingerichtet, während sich im ersten Ober-
geschoss das Neue Grüne Gewölbe befindet.
Die Wiederherstellung der Paraderäume im
zweiten Obergeschoss wird vorbereitet. Im ers-
ten Dachgeschoss ist das Kupferstich-Kabinett
in modern ausgestatteten Räumen unterge-
bracht.

Das Grüne Gewölbe

Von der seit 1572 nachweisbar als »Grünes Gewölbe« bezeichneten, in sich abgeschlossenen Raumgruppe im nördlichen Erdgeschoss des Westflügels stellte der 1723/29 als Pretiosensaal umgestaltete Raum aufgrund seiner äußerst qualitätvollen 1553/54 entstandenen Stuckdecke ursprünglich zweifellos einen besonderen Festraum des Ensembles dar. Namengebend waren die malachitgrün gefassten Basen und Kapitelle der drei freistehenden, das Gewölbe tragenden Säulen und der illusionistisch gemalten Säulen an den gegenüberliegenden Wandflächen.

Der Künstler der Stuckdecke ist Antonio Brocco aus Campione, einer italienischen Enklave am Luganer See. Er war um 1553 von Prag nach Dresden gekommen und schuf hier ein äußerst qualitätvolles Werk, das hinsichtlich seiner Technik, seines Gliederungssystems und der antikischen Motive als erstes dieser Art nördlich der Alpen gilt. Jedoch hat es in Mitteldeutschland keine Nachfolge erfahren.

Dargestellt sind in acht oval gerahmten Scheitelreliefs mit jeweils Zweifigurenszenen ganz bewusst gewählte Erzählungen aus den Metamorphosen des Ovid, die auf die ursprüngliche Bedeutung des Saales als Bankettsaal hinweisen. Entscheidend für diese Interpretation sind in drei übereinander befindlichen Feldern die Episoden aus der Geschichte des Erysichthon, der sich mit den gefällten Eichen aus dem heiligen Hain der Göttin Demeter einen neuen Bankettsaal errichten wollte. Weitere Szenen wie »Hermes als Hirt«, »Priapos mit der verwandelten Lotis« und »Ganymed den Adler tränkend« spielen auf Fruchtbarkeit und somit auf Nahrung gebende Aspekte an und unterstreichen die ursprüngliche Bestimmung des Raumes, in dem Speisen und Wein gereicht wurden. Der darunter befindliche Keller diente vermutlich von Anfang an als Weinkeller. Aufgrund eines unmittelbaren Zugangs zum Garten hatte die Raumgruppe ursprünglich wohl den Charakter einer »sala terrena«, eines Gartensaals oder Sommerhauses, das nur in den wärmeren Jahreszeiten benutzt wurde.

Die Zwickelfelder der Decke sind mit phantasievollen feinen Chimären und Fabeltieren dekoriert, bei denen mit dem Mittel von Rit-

Westflügel, Historisches Grünes Gewölbe, Pretiosensaal, Säulenkapitelle mit originaler grüner Fassung, Aufnahme 1999

Westflügel, Historisches Grünes Gewölbe, Grundriss mit Eintragungen Augusts des Starken zur Erweiterung, 1727,
Landesamt für Denkmalpflege Sachsen, Plansammlung

Westflügel, Historisches Grünes Gewölbe, Erdgeschoss

Heutiger Rundgang ⟶
Historischer Rundgang ⟶

Neu hinzugekommene Räume
1 Vorgewölbe, Eingangshalle
2 Bernsteinkabinett

11 Raum der Renaissancebronzen

Historische Räume
3 Elfenbeinzimmer
4 Weißsilberzimmer
5 Silbervergoldetes Zimmer
6 Pretiosensaal

7 Eckkabinett
8 Wappenzimmer
9 Juwelenzimmer
10 Bronzezimmer

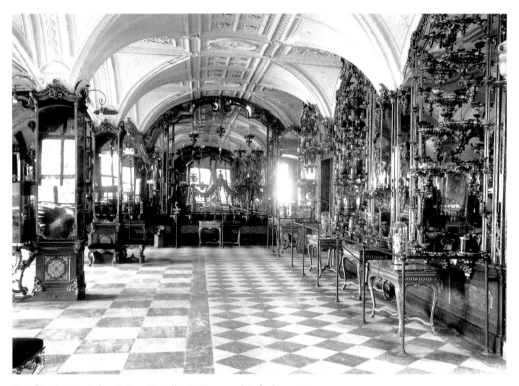

Westflügel, Historisches Grünes Gewölbe, Pretiosensaal, Aufnahme 1933

zungen die subtile Darstellung noch gesteigert wird.

Bei der einheitlichen Neugestaltung 1723/29 der zum Grünen Gewölbe gehörenden Räume blieb die Renaissance-Stuckdecke erhalten. Offensichtlich hat man ihren außerordentlichen Kunstwert erkannt und sie bewusst nicht beseitigt, sondern in die neue Gestaltung einbezogen. Zweifellos gehören die Decken im Pretiosensaal und im Turmzimmer (s. S. 19 f.) zu den qualitativ feinsten Beispielen, die nach der Wiederentdeckung der römisch-antiken Stuckdekorationen geschaffen wurden.

Obwohl bereits 1721 bedeutenden Gästen die königliche Schatzkammer in der »Geheimen Verwahrung«, den drei nördlichen Räumen im Erdgeschoss des Westflügels, zugänglich gemacht wurde, schwebte August dem Starken offensichtlich schon bald danach eine Erweiterung der Räumlichkeiten nach Süden für mu-

seale Zwecke vor. Seine eigenhändigen Eintragungen von 1727 in einen Grundriss spiegeln seine Vorstellungen zu den Erweiterungs- und Umbaumaßnahmen wider. Bereits 1732 wurde nach Anmeldung auch nichtoffiziellen Besuchern der Zugang zur Schatzkammer in Begleitung von Inspektoren ermöglicht. Im 18. Jahrhundert war die Öffnung einer Schatzkammer an einem europäischen Fürstenhof exzeptionell.

Der Besucher betrat vom Großen Schlosshof aus durch ein kleines Renaissanceportal nördlich des südwestlichen Treppenturms eine Eingangshalle, von der aus der Rundgang durch die spannungsreich inszenierten Räume begann: vom Bronzezimmer zum Elfenbeinzimmer, Weißsilberzimmer und Silberzimmer bis zum im Norden quer liegenden, gänzlich bespiegelten Pretiosensaal mit Eckkabinett, dem ersten Höhepunkt, in dem nur erstrangige

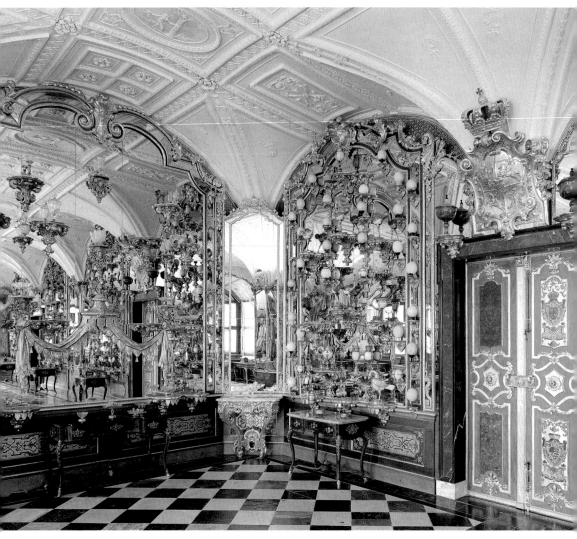

Westflügel, Historisches Grünes Gewölbe, Pretiosensaal, Aufnahme 2006

Stücke standen. Zurück ging es durch das Wappenzimmer zum abschließenden absoluten Höhepunkt, dem Juwelenzimmer. Im Sinne eines Gesamtkunstwerks war die äußerst edle und wertvolle Gestaltung der Schauräume unmittelbar auf die Aufstellung der jeweiligen hochrangigen Kunstschätze bezogen und erwirkte somit eine gegenseitige Steigerung ihrer Kostbarkeit.

Vor den mehrfachen kriegerischen Bedrohungen der Residenzstadt wurden die kostbaren Objekte immer wieder auf den Königstein in Sicherheit gebracht, so auch 1942, während die Innenarchitektur und die Möbel am Ort blieben. Aus Sicherheitsgründen waren bereits 1728/29 sämtliche Räume mit massiven eisernen Fensterläden und Türen versehen worden, so dass jeder Raum quasi einen in sich abgeschlossenen Tresor bildete, und gleichzeitig stellten sie einen ausgezeichneten Brandschutz dar. Diesem Umstand ist es zu verdanken, dass das Feuer nach den Bombardements 1945 le-

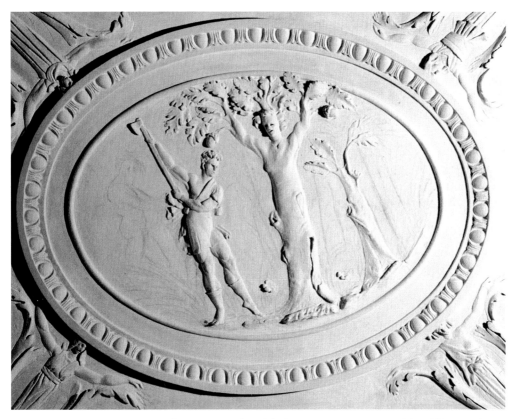

Westflügel, Historisches Grünes Gewölbe, Pretiosensaal, Stuckdecke von Antonio Brocco, Erysichthon fällt eine Eiche, 1553/54, Aufnahme 2006

Westflügel, Historisches Grünes Gewölbe, Pretiosensaal, Stuckdecke von Antonio Brocco, Chimären, 1553/54, Aufnahme 2006

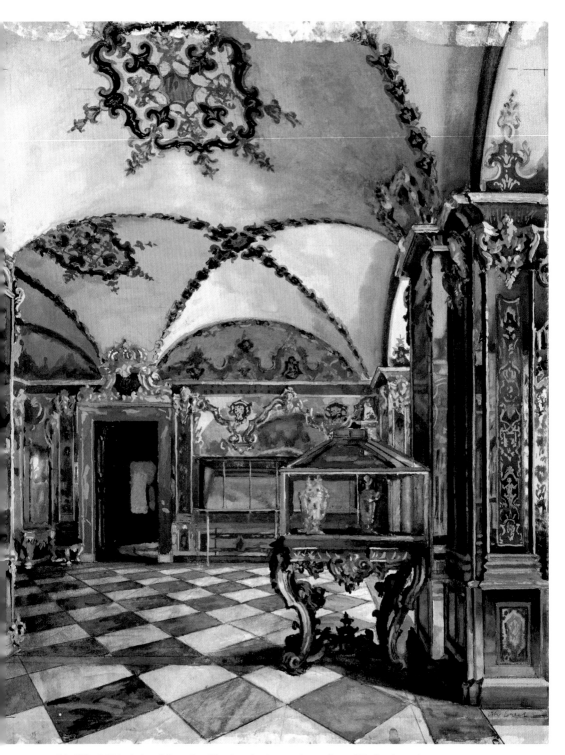

Westflügel, Historisches Grünes Gewölbe, Juwelenzimmer, Aquarell von Otto Ewel, 1942/43,
Landesamt für Denkmalpflege Sachsen, Plansammlung

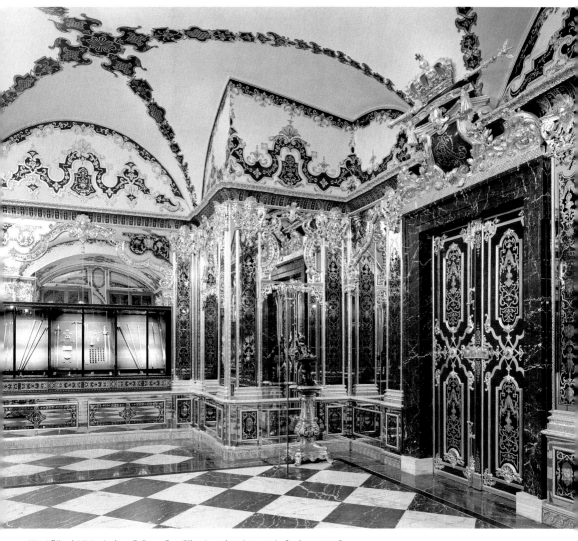

Westflügel, Historisches Grünes Gewölbe, Juwelenzimmer, Aufnahme 2006

diglich in die hofseitigen Räume drang und die Ausstattung zerstörte, während die nördlichen und der Pretiosensaal verschont blieben.

Die im Mai 1945 von der Roten Armee in die Sowjetunion transportierten Kunstschätze des Grünen Gewölbes wurden im Juli 1958 zurückgegeben und im Albertinum provisorisch ausgestellt. Von den sechziger Jahren bis in die neunziger Jahre des 20. Jahrhunderts wurden immer wieder Sicherungsmaßnahmen vorgenommen und Probeachsen hergestellt, doch erst nach der Jahrtausendwende – nach intensiver wissenschaftlicher Vorbereitung und gut sechsjähriger Wiederherstellung – konnten die Räume des Historischen Grünen Gewölbes Ende März 2006 an die Staatlichen Kunstsammlungen Dresden und damit der Öffentlichkeit übergeben werden.

81

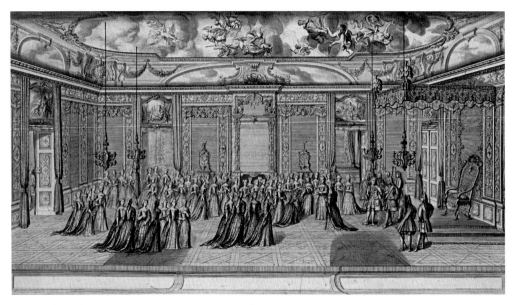

Westflügel, Paradeaudienzgemach, Blick nach Osten, Empfang des Kurprinzenpaars, Zeichnung, 1719,
Staatliche Kunstsammlungen Dresden, Kupferstich-Kabinett

Die kurfürstlich-königlichen Paradezimmer
In den Jahren 1718/19 ließ August der Starke die
Gemächer im zweiten Obergeschoss zu den
kurfürstlich-königlichen Paradezimmern um-
gestalten. Sie gingen aus den Brandenburgi-
schen Gemächern (s. S. 71) hervor und bildeten
nun den auf die großen Festsäle im Nordflügel
folgenden Bereich der »offiziellen staatlichen
Repräsentation und Machtausübung«. Bestim-
mend für Anordnung, Funktion und Ausstat-
tung der Räume war das bestehende sächsi-
sche Hofzeremoniell.

Die Raumfolge begann im Norden mit dem
Eckparadesaal. Es folgten zwingerseitig das
erste und zweite Vorzimmer, durch die man in
das Paradeaudienzgemach gelangte. Hofseitig
lag daneben das Paradeschlafzimmer. Diese
beiden Räume verkörperten die bedeutendsten
Staats- und Repräsentationsräume Sachsens.
Im Unterschied zum französischen Hofzere-
moniell unter Ludwig XIV., dessen Schlafzim-
mer in Versailles zum Symbol absolutistischer
Hofhaltung schlechthin geworden ist, bildete
das Paradeaudienzgemach nach dem sächsi-
schen Reglement die Räumlichkeit für die »öf-

fentlichen Staatsakte«. Das Paradeschlafzim-
mer diente eher dem Untersichsein der Herr-
schaft.

Alle Räume wurden auf das Prächtigste aus-
gestattet. Bis auf das Schlafzimmer zeigten alle
Wände eine karmesinrote Samtverkleidung.
Das Audienzgemach war gegliedert durch Pi-
laster, die sogenannten mit vergoldeten Silber-
fäden gestickten Pariser Banden. An der Süd-
seite befand sich der Audienzstuhl unter einem
Baldachin. Weiterhin war der Raum unter an-
derem ausgestattet mit äußerst wertvollen
Augsburger Silbermöbeln (zwei Tischen sowie
einem Kaminschirm) und vier vergoldeten Ge-
ridons mit Girandolen. Alle kostbaren Stücke
sind erhalten geblieben und sollen nach der
Rekonstruktion wieder an ihrem angestamm-
ten Platz gezeigt werden, so auch der Kamin-
spiegel und drei von Louis de Silverstre gemalte
Supraporten »Venus und Adonis«, »Vertumnus
und Pomona« sowie »Rinaldo im Zaubergarten
der Armida«.

Das ebenfalls von Silvestre 1719 geschaffene
allegorische Deckengemälde, in dem Herkules
die Göttinnen der Zwietracht, Verleumdung

und des Hasses zu Boden stößt und die Haupt-tugenden eines Herrschers – die Weisheit, Wahrheit, Gerechtigkeit und Stärke – be-schützt, ist im Zweiten Weltkrieg zerstört wor-den. Es soll auf der Grundlage von historischen Farbaufnahmen nachgestaltet werden.

Im Schlafzimmer zeigten die Wandbespan-nungen grünen Samt. Gegliedert wurde der Raum durch pilasterartige Streifen und Borden, die sogenannten »Apelschen Banden«, die mit Applikationen von Goldbrokat auf roter Seide versehen und mit grünem Samt ausgelegt waren. Höhepunkt des Raumes stellte das Para-debett mit Baldachin und Vorhängen aus dem gleichen kostbaren Material dar, von dem je-doch nur ein geringer Teil überliefert ist. Das ebenfalls von Silvestre, allerdings bereits 1715 in Paris geschaffene Deckengemälde hatte die Allegorie des beginnenden Tages zum Inhalt, in deren Mitte zwei dunkle Pferde den Prunk-wagen der Aurora zogen. Begleitet wurde die Göttin der Morgenröte unter anderem von alle-gorischen Gestalten, den vier Hauptwinden Zephir, Notos, Boreas und Euros sowie den Per-sonifikationen des Schlafes und Traumes, des Abend- und Morgensterns und von dem am Ende des Bildes vor der Scheibe der aufgehen-den Sonne aufsteigenden Viergespann des Apollon.

Nördlich des Paradezimmers schlossen sich die beiden Retiraden an, die mit Gobelins aus-gestattet waren. Südlich des Paradeaudienz-gemachs und des Paradeschlafzimmers be-fanden sich Bilderkabinette, die zu der großen Bildergalerie im Südflügel des Großen Schloss-hofs hinführten.

Westflügel, Paradeaudienzgemach, Blick nach Süden, Aufnahme um 1860

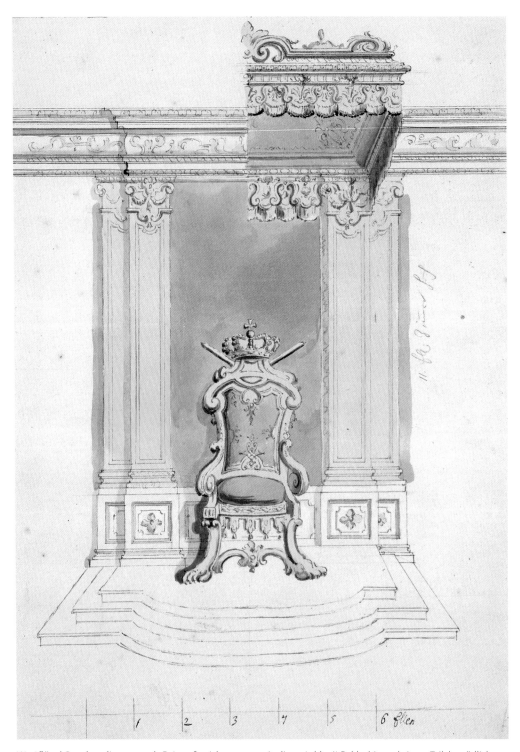

Westflügel, Paradeaudienzgemach, Entwurfszeichnung zum Audienzstuhl mit Baldachin und einem Teil der südlichen
Wandgestaltung, vor 1719, Landesamt für Denkmalpflege Sachsen, Plansammlung

Westflügel, Paradeaudienzgemach, allegorisches Deckengemälde von Louis de Silvestre, Ausschnitt, 1719

Westflügel, Erstes Vorzimmer der Paradezimmer, Spiegelbekrönung, Hinterglasradierung mit vergoldeten Bronzebeschlägen, vor 1719, Staatliche Kunstsammlungen Dresden, Kunstgewerbemuseum

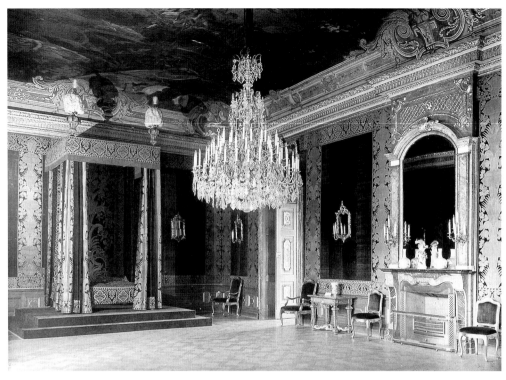

Westflügel, Paradeschlafzimmer, Aufnahme 1930

Der Große Schlosshof

Nach dem Sieg Kaiser Karls V. über den Schmalkaldischen Bund Ende April 1547 in der Schlacht bei Mühlberg an der Elbe, an der sich der Albertiner Herzog Moritz gegen seinen ernestinischen Vetter Kurfürst Johann Friedrich beteiligt hatte, ging die Kurwürde an Moritz über. Damit stieg Dresden zur Residenz des neuen sächsischen Kurstaates auf. Als sichtbarer Verweis auf die veränderten Macht- und Rangverhältnisse wurde das Schloss umfassend erweitert und umgestaltet. Auf der Grundlage eigenständiger Entwicklungen – italienische und französische Anregungen aufnehmend – entstand erstmals nördlich der Alpen im deutschen Sprachraum eine großzügige, fast regelmäßige Vierflügelanlage der Renaissance, die sich um den Großen Schlosshof gruppierte – der Moritzbau. Noch im Jahre 1547 wurde der alte, etwa in der heutigen Hofmitte

verlaufende Westflügel abgebrochen, den Ostflügel und den östlichen Nordflügel samt Hausmannsturm bezog man dagegen als ältere Bauteile in die neue Anlage mit ein. Bei deren Umbau seit September 1548 wurde offensichtlich gleichzeitig auch mit der Errichtung des nordöstlichen Wendelsteins begonnen, denn er ist an den beiden mit reichem Kandelaberschmuck versehenen Pilastern über dem zweiten Stock 1549 datiert.

Ebenso zügig entstanden auf der Grundlage der von Moritz 1549 genehmigten Erweiterungsplanung nach Westen mit dem neuen West-, Süd- und westlichen Nordflügel die diese Flügel erschließenden Treppentürme, die beide 1550 fertig waren. In den folgenden Jahren wurden die Fassaden mit Sgraffiti geschmückt und dem nun in die Mitte gerückten Hausmannsturm eine viergeschossige Loggia vorgelagert. Als letztes Bauwerk errichtete man vor der Schlosskapelle, die als solche nach

außen kaum hervorgehoben war, das monumentale Schlosskapellenportal. Wie auf bildlichen Quellen zu sehen ist, schmückte zudem vor der Südfassade ein achteckiger Brunnen mit einem auf der Mittelsäule stehenden Krieger den Großen Schlosshof. An der westlichen Südfassade bei der Schlossküche war ein Vorhaus – wahrscheinlich mit einem Wasserbecken an der Westwand – angebaut.

In dem ehemaligen Südflügel des Großen Schlosshofs befanden sich mit Unterbrechungen bis ins 18. Jahrhundert die Wohngemächer des Kurfürsten und der Kurfürstin. Eine besondere Bedeutung erfuhr er weiterhin im 18. Jahrhundert durch die Einrichtung eines Bildersaals (»Grand Galerie«), geschaffen von Matthäus Daniel Pöppelmann und Raimond Leplat, als Vorläufer der späteren Gemäldegalerie. Der Saal erstreckte sich im zweiten Obergeschoss über eine Länge von circa 62 Metern.

Kurfürst Moritz war bestrebt, sein Schloss in jeder Hinsicht zum modernsten nördlich der Alpen auszubauen und auszustatten. Mit Hilfe gelehrter Berater, wie Dr. Georg von Komerstadt, Ernst von Miltiz, Christoph von Carlowitz und vermutlich auch Philipp Melanchthon, des weitgereisten Festungsbaumeisters Voigt von Wierandt und unter Heranziehung italienischer Maler und Bildhauer ist ihm dies großartig gelungen.

Ein unvergleichliches und nördlich der Alpen erstmaliges Erscheinungsbild erhielt das Dresdner Residenzschloss aufgrund seiner alle Fassaden umfassenden Dekoration mit Sgraffiti (s. S. 12f.). Im Zuge der Wiederherstellung des Residenzschlosses sind sie exemplarisch im Großen Schlosshof wieder erlebbar gemacht worden (s. Umschlagbild).

Offenbar hat Moritz Anfang 1549 während seiner dreiwöchigen Reise durch Oberitalien an die bedeutenden Höfe von Ferrara, Mantua, Mailand und Venedig vielfältige Anregungen für sein Residenzschloss gesammelt und daraufhin die Brüder Gabriele und Benedetto Tola aus Brescia für die Sgraffiti-Dekorationen, die Fresken an der Loggia und die malerische Ausstattung von Innenräumen nach Dresden geholt. Es ist anzunehmen, dass sie italienische und deutsche Künstler zur Mitarbeit heranzogen. Obwohl die spezielle Maltechnik – eine Putzkratztechnik – als sehr haltbar gilt, waren bereits 1602 umfangreichere Restaurierungen notwendig, die in den Jahren 1676–1678 wiederholt werden mussten. Jedoch beherrschte nach über einem Jahrhundert kein sächsischer Maler mehr die Technik, so dass es sich bei den Wiederherstellungen wohl um Grisaillemalereien gehandelt hat. Einige Szenen scheinen sogar neu geschaffen worden zu sein, weil bildliche Quellen vor und nach 1678/80 teilweise differieren.

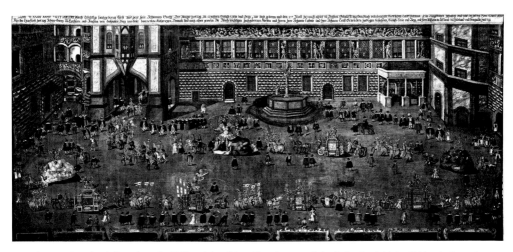

Daniel Brettschneider d. Ä., Aufzug der Zeit und der sieben Planeten am 28. Juni 1613, Ansicht des Schlosshofs nach Süden, 1613, Staatliche Kunstsammlungen, Rüstkammer

Andreas Vogel, Das Dresdner Schloss aus der Vogelperspektive von Südosten und Nordwesten, 1621/23

Aufgrund der erwähnten bildlichen Quellen – Gemälde und Kupferstiche – ist es gelungen, einen großen Teil des ursprünglichen ikonographischen Programms zu rekonstruieren. Im Vordergrund stehen römische Historien und Erzählungen aus dem Alten Testament, die verschlüsselt auf aktuelle politische Ereignisse und die Rolle des Kurfürsten im Schmalkaldischen Krieg anspielen. Sie sind Vorbilder für den Mut, die Tapferkeit und Gerechtigkeit sowie auch das geschickte Taktieren des Fürsten, wie zum Beispiel die Historien von Marcus Curtius, Titus Manlius, Horatius Cocles oder die Gerechtigkeit des Trajan und die Geschichte der Judith. Die im Fries des Hauptgesimses umlaufende Inschrift, die den Bauherrn Kurfürst Moritz mit seinen Herrschaftstiteln nannte, unterstreicht diese Absicht.

Die fünfachsige und viergeschossige Loggia unterhalb des Hausmannsturms bildete das beherrschende Architekturelement des Großen Schlosshofs. Ihre Arkadenöffnungen gaben den Blick frei auf die einzigen farbigen Wandmalereien, die in reizvollem Kontrast zu den grauweißen Sgraffiti standen. Dargestellt war im ersten Obergeschoss die Bekehrung Pauli, darüber die Anbetung der Heiligen Drei Könige, von der eine Entwurfszeichnung Benedetto

Tolas mit Maria und Joseph im Stall erhalten ist. Zwei weitere Zeichnungen des Italieners zeigen Entwürfe für die Malereien des dritten Obergeschosses mit der Königin von Saba vor dem Thron Salomos (s. S. 91).

Auf sieben Reliefplatten an der Brüstung im ersten Obergeschoss sind Szenen aus der Geschichte Josuas dargestellt. Sie sind im Krieg stark beschädigt und nun unter Einbeziehung der Fragmente und mit Hilfe von alten Fotos rekonstruiert worden. Wie die Gestalt der Judith an der Südfassade des Hofes, so rettete auch Josua dank einer List das israelitische Volk vor der Vernichtung. Beide biblischen Gestalten können somit auf den Kampf des Kurfürsten für die gerechte Sache – den lutherischen Glauben – bezogen werden.

Nachdem 1554 die malerischen und plastischen Ausstattungen am Außenbau und in den Innenräumen weitgehend abgeschlossen waren, galt es, als abschließenden architektonischen Höhepunkt im Großen Schlosshof zwischen dem nordwestlichen Treppenturm und dem Hausmannsturm das protestantische Schlosskapellenportal fertigzustellen. Es ist 1555 datiert, während die fein geschnitzte Holztür erst 1556 fertig wurde. Seine architektonische Gliederung geht auf einen klassi-

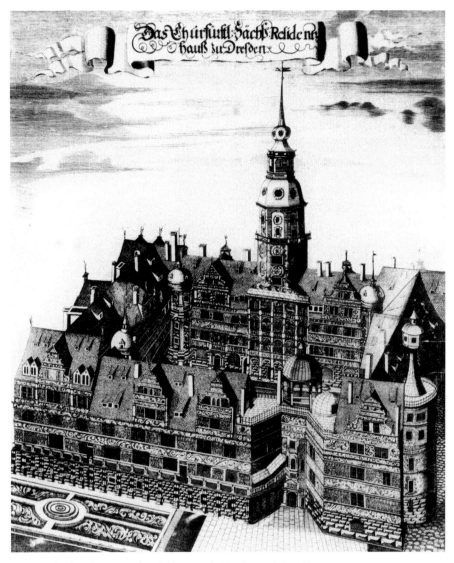

Anton Weck, Chronik, Das Dresdner Schloss aus der Vogelperspektive, 1680

schen antiken Triumphbogen zurück, der für die italienischen Architekten der Renaissance vorbildhaft war. Neben dem Hofbildhauer Hans Walther II und seiner Werkstatt sind sechs Italiener als Mitschaffende durch Quellen bezeugt. Vermutlich kamen sie aus Prag und hatten dort an der Errichtung des Belvedere mitgewirkt. Ihnen können die feinen Reliefs über dem Architrav und am Torbogen zugeschrieben werden, während die deutschen Bildhauer eindeutig die Postamente und die Figuren schufen.

Mit dem Rückgriff auf einen streng klassischen Triumphbogen, der Siegeszeichen der zum Gott erhobenen Kaiser war, wurde hier sinnbildlich der über der Attika stehende auferstandene Christus mit der Siegesfahne zum Triumphator – zum Sieger über Tod und Teufel.

Der protestantische Charakter des ikonographischen Programms wird besonders in der

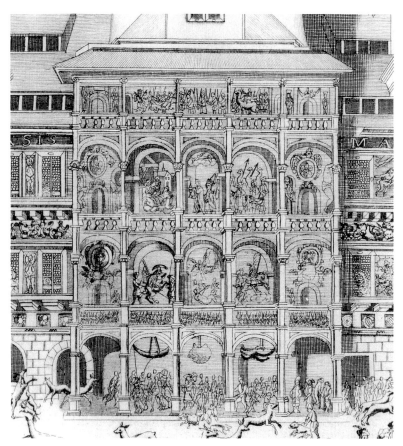

Gabriel Tzschimmer, Die durchlauchtigste Zusammenkunft ..., Großer Schlosshof, Nordflügel, Ausschnitt, Loggia, 1680

Gegenüberstellung von Sünde und Erlösung deutlich, denn auf der mit reichen Schnitzereien geschmückten Holztür des Portals erscheint als zentrales Relief die biblische Geschichte von »Christus und der Ehebrecherin«, die hier als Bild der vergebenden Gnade, einem Hauptgedanken der lutherischen Theologie, zu deuten ist.

1682/83 wurden im Großen Schlosshof einige Veränderungen vorgenommen. Das aus der Spätgotik stammende Torhaus wurde abgebrochen und an seiner Stelle vor der Durchfahrt zum Kleinen Schlosshof von Johann Georg Starcke ein Portal in frühbarocken Formen errichtet. Das rundbogige Tor rahmen zwei Paar Pilaster, vor denen freie Doppelsäulen stehen. Auf den Postamenten darüber erscheinen die überlebensgroßen Statuen des Herkules und der Minerva, Werke des Bildhauers Conrad Max Süßner. Aufgrund ihres desolaten Zustands wurden sie um 1900 durch Nachbildungen ersetzt.

Bemerkenswert ist, dass nun in der südöstlichen Hofecke im »historistischen Sinne« ein Treppenturm genau nach dem Vorbild des südwestlichen Renaissancewendelsteins errichtet wurde. An einem Kapitell erscheinen die Büsten eines Baumeisters und eines Bildhauers, die Cornelius Gurlitt als Caspar Voigt von Wierandt und Bastian Kramer gedeutet hat.

Weil jedoch der achteckige Renaissancebrunnen und das Vorhaus nicht mehr im Einklang mit den Neuerungen standen, riss man sie ab. Gewissermaßen als Ersatz wurde an der

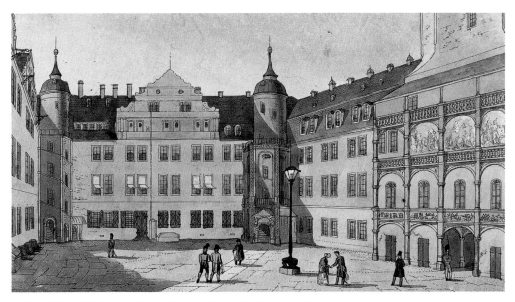

Großer Schlosshof, kolorierte Lithographie, um 1830/40, Stadtmuseum Dresden

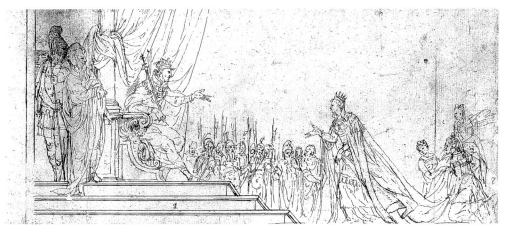

Benedetto Tola, Die Königin von Saba vor Salomon, Entwurfszeichnung für die Fresken im dritten Obergeschoss der Loggia, um 1553/55, Staatliche Kunstsammlungen Dresden, Kupferstich-Kabinett

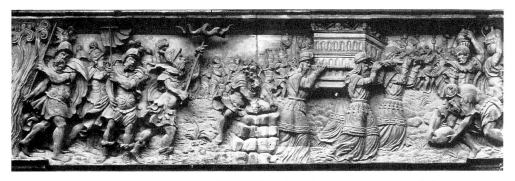

Großer Schlosshof, Brüstungsrelief von Hans Walther II, Durchzug durch den Jordan, um 1553/55, Aufnahme vor 1945

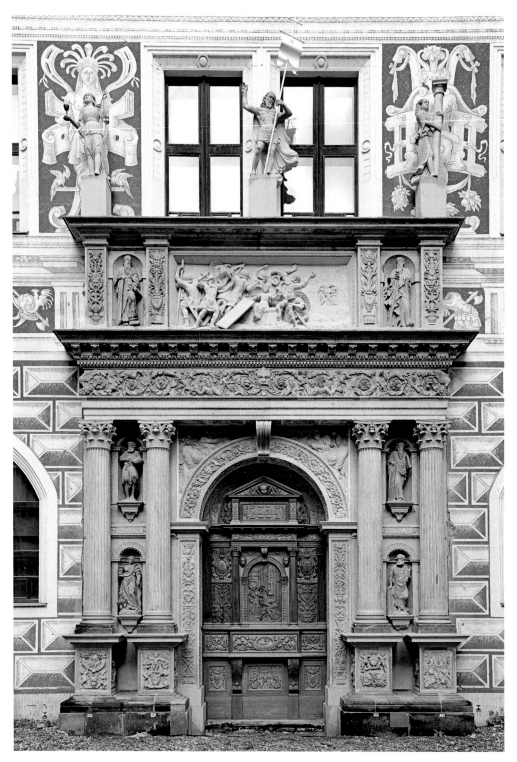

Schlosskapellenportal nach der Wiederaufstellung im Großen Schlosshof 2009, Aufnahme 2011

Schlosskapellenportal, lasergereinigtes Relief des Bogens, 1555, Aufnahme 2004

Schlosskapellenportal, lasergereinigtes Kapitell, 1555,
Aufnahme 2004

Großer Schlosshof, Nordostturm, Kapitell des linken
Pilasters, 1549, Aufnahme 1995

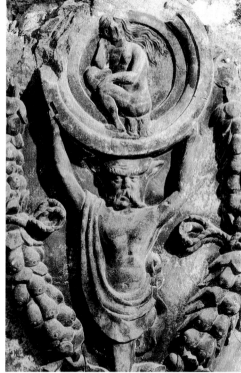

Großer Schlosshof, Nordostturm, Relief am linken Pilaster,
1549, Aufnahme 1995

Ostfassade ein einfacher barocker, aus einem einzigen Sandsteinblock bestehender Wandbrunnen in Form einer Wanne errichtet. Der im Krieg beschädigte Brunnen wird in restauriertem Zustand künftig wieder an seinem Platz aufgestellt.

Das zweite Obergeschoss des ehemaligen Südflügels präsentiert sich seit 2010 als »Türckische Cammer« mit einzigartigen musealen Schätzen osmanischer Kultur, wie den aufwendig restaurierten Türkenzelten aus dem 18. Jahrhundert.

Die wettinischen Landesherren – Regententafel

Norbert Oelsner und Henning Prinz

Die Namen der Fürsten, zu deren Herr-
schaftsbereich Dresden nicht gehörte,
sind kursiv und die der nicht
oder als Administratoren regierenden
Wettiner in eckige Klammern gesetzt.

Abkürzungen:
Mgf. = Markgraf
Lgf. = Landgraf
Hzg. = Herzog
Kg. = König

Dietrich d. »Bedrängte«
1198–1221 Mgf. v. Meißen

Heinrich d. »Erlauchte«
1221/30–1288 Mgf.

Albrecht d. »Entartete«
1288–1289 Mgf.

Dietrich d. »Weise«
Mgf. v. Landsberg

Friedrich Klemme
1288–1289, 1291/92–1315
Mgf. v. Dresden

Friedrich I., d. »Freidige«
(1291–1296) 1307–1323 Mgf.

Friedrich Tuta
1288–1291 Mgf.

Friedrich II., d. »Ernsthafte«
1323/29–1349 Mgf.

Friedrich III., d. »Strenge«
1349–1381 Mgf., ca. 1365–1379
gemeinsame Herrschaft

Balthasar
ca. 1365–1379 gem. Herrsch.
1379/82–1406 Lgf.

Wilhelm I.
ca. 1365–1379 gem. Herrsch.
1379/82–1407 Mgf.

*Friedrich IV. (I.),
d. »Streitbare«*
1381–1423 Mgf.
1423–1428 Kurfürst v. Sachsen

Friedrich
d. »Friedfertige«
1406–1440 Lgf.
1407/10–1433 Mgf.

Friedrich II.,
d. »Sanftmütige«
1428–1464 Kurfürst

Ernst
1464–1486 Kurfürst
1464–1485 gem. Herrsch.

Albrecht d. »Beherzte«
1464–1500 Hzg. v. Sachsen
1464–1485 gem. Herrsch.

Ernestiner

Georg
1500–1539 Hzg.

Heinrich d. »Fromme«
1539–1541 Hzg.

Moritz
1541–1547 Hzg.
1547–1553 Kurfürst

August
1553–1586 Kurfürst

Christian I.
1586–1591 Kurfürst

Christian II.
1591/1601–1611 Kurfürst

Johann Georg I.
1611–1656 Kurfürst

Johann Georg II.
1656–1680 Kurfürst

Johann Georg III.
1680–1691 Kurfürst

Johann Georg IV.
1691–1694 Kurfürst

Friedrich August I.,
d. »Starke«
1694–1733 Kurfürst; 1697–1733
als August II. Kg. v. Polen

Friedrich August II.
1733–1763 Kurfürst; 1733/34–
1763 als August III. Kg. v. Polen

Friedrich Christian
1763 Kurfürst

[Xaver]
1763–1768 Administrator

Friedrich August III. (I.)
1763/68–1806 Kurfürst
1806–1813; 1815–1827
König v. Sachsen

Anton
1827–1836 Kg.

[Maximilian]

Friedrich August II.
1830–1836 Mitregent
1836–1854 Kg.

Johann
1854–1873 Kg.

Albert
1873–1902 Kg.

Georg
1902–1904 Kg.

Friedrich August III.
1904–1918 Kg.

Ausgewählte Literatur

Das Dresdner Schloss. Monument sächsischer Geschichte und Kultur. Ausst. Kat. Dresden 1992.

Das Residenzschloss zu Dresden, Bd. 1. Von der mittelalterlichen Burg zur Schlossanlage der Spätgotik und Frührenaissance. Hrsg. vom Landesamt für Denkmalpflege Sachsen (im Druck).

Das Grüne Gewölbe im Schloss zu Dresden. Rückkehr eines barocken Gesamtkunstwerks. Leipzig 2006.

Delang, Steffen: Der kurfürstliche Schlossbau in Sachsen von der Mitte des 16. Jahrhunderts bis zum Dreißigjährigen Krieg. In: Die sächsischen Kurfürsten während des Religionsfriedens von 1555 bis 1618. Stuttgart 2007, S. 149–178.

Der Wiederaufbau des Dresdner Schlosses. Eine Baudokumentation. Dresden 2007/2012.

Dülberg, Angelica: »… weitaus die edelste Portalcomposition der ganzen deutschen Renaissance«. Geschichte und Ikonographie des Dresdner Schlosskapellenportals. In: Denkmalpflege in Sachsen. Jahrbuch 2004. Beucha 2005, S. 52–80.

Dülberg, Angelica: Höhepunkte der deutschen Kunst. Italienische, deutsche und niederländische Künstler am sächsischen Hof zwischen 1550 und 1650. In: Heinrich Schütz Jahrbuch 29 (2007), S. 55–79.

Dülberg, Angelica: Die künstlerische Ausstattung des Dresdner Residenzschlosses in der zweiten Hälfte des 16. Jahrhunderts als Ausdruck der neu gewonnenen Kurwürde. In: Reframing the Danish Renaissance. Problems and Prospects in a European Perspective. Papers from an International Conference in Copenhagen 28 September – 1 October 2006. Copenhagen 2011, S. 171–182.

Glaser, Gerhard: Bewahren und Erneuern. Sonderheft der Mitteilungen des Landesamtes für Denkmalpflege Sachsen. Halle 1997.

Gonschor, Brunhilde: Die Bilddarstellungen des 16. Jahrhunderts im Großen Hof des Dresdner Schlosses. In: Denkmalpflege in Sachsen 1894–1994, 2. Teil. Halle an der Saale 1998, S. 333–375.

Gurlitt, Cornelius: Das Königliche Schloss zu Dresden und sein Erbauer. Ein Beitrag zur Geschichte der Renaissance in Sachsen. In: Mittheilungen des Königlich Sächs. Alterthumsvereins 28 (1878), S. 1–58.

Gurlitt, Cornelius: Beschreibende Darstellung der älteren Bau- und Kunstdenkmäler des Königreichs Sachsen. 22. Heft: Stadt Dresden. Dresden 1901, S. 336–392.

Heckner, Ulrike: Im Dienst von Fürsten und Reformation. Fassadenmalerei an den Schlössern in Dresden und Neuburg an der Donau im 16. Jahrhundert. München/Berlin 1995.

Iccander: Das fast auf dem höchsten Gipfel der Vollkommenheit prangende Dresden oder Beschreibung der in dieser Residenz berühmten Gebäude. Leipzig 1719, 1723, 1726.

Kiesewetter, Arndt und Norbert Oelsner: Die »Englische Treppe« im ehemaligen Dresdner Residenzschloss. Neue Erkenntnisse zur Baugeschichte einer der frühesten repräsentativen Innentreppen des Barock in der deutschen Schlossbaukunst. In: Denkmalpflege in Sachsen. Jahrbuch 2010. Beucha 2010, S. 6–23.

Kiesewetter, Arndt: Der Einfluss Augsburgs auf die Kunst der Frührenaissance in Sachsen. Ein Beitrag zur Ausbreitung der Renaissance im albertinischen Herschaftsbereich Sachsens zwischen 1520 und 1535. In: Zeitschrift des Deutschen Vereins für Kunstwissenschaft 64 (2010), S. 202–242.

Kiesewetter, Arndt: Zerstört, vermisst und wiedergewonnen – zum Schicksal der Altäre aus der Kapelle des Dresdner Residenzschlosses. In: Denkmalpflege in Sachsen. Jahrbuch 2012. Dresden 2012, S. 22–34.

Magirius, Heinrich: Das Renaissanceschloss in Dresden als Herrschaftsarchitektur der albertinischen Wettiner. In: Dresdner Hefte 38 (1994), S. 20–30.

Magirius, Heinrich: Die evangelische Schlosskapelle zu Dresden aus kunsthistorischer Sicht. Dresden 2009.

Marx, Harald (Hrsg.): Matthäus Daniel Pöppelmann. Der Architekt des Dresdner Zwingers. Leipzig 1989.

Münzberg, Esther: Aula enim Principis non equorum videbatur – Der neue Stall- und Harnischkammerbau in Dresden 1586. In: Scambio culturale con il nemico religioso. Italia e Sassonia attorno al 1600. Atti della giornata internazionale di studi nell'ambito della serie di incontri. Roma e il Nord, Bd. 1. Cinisello Balsamo 2007, S. 143–151.

Oelsner, Norbert und Henning Prinz: Zur politisch-kulturellen Funktion des Dresdner Residenzschlosses vom 16. bis 18. Jahrhundert, dargestellt an der Entwicklung der Repräsentations- und Festetage. In: Sächsische Heimatblätter 31 (1985), S. 241–254.

Oelsner, Norbert und Henning Prinz: Die Neugestaltung der Repräsentations- und Festetage des Dresdner Residenzschlosses 1717 bis 1719. In: Matthäus Daniel Pöppelmann 1662–1736. Ein Architekt des Barocks in Dresden. Ausst. Kat. Dresden 1987, S. 84–86.

Oelsner, Norbert: Das Dresdner Residenzschloß unter Moritz von Sachsen (1541–1553). In: Dresdner Hefte 52 (1997), S. 27–35.

Oelsner, Norbert: Der Riesensaal im Dresdner Residenzschloß. Ursprüngliche Baugestalt und bildkünstlerische Ausstattung (1547–1627). In: Denkmalpflege in Sachsen 1894–1994, Bd. 2. Halle an der Saale 1998, S. 377–388.

Oelsner, Norbert: Die Neugestaltung des Riesensaals im Dresdner Residenzschloß 1627 bis 1650. Kunst als Widerspiegelung kursächsischen Staatsverständnisses. In: Denkmalpflege in Sachsen. Mitteilungen des Landesamtes für Denkmalpflege Sachsen 2000. Beucha 2001, S. 18–33.

Oelsner, Norbert: »Secret-Raum« und Rest einer Bogennische des einstigen Betstübchens im Dresdner Residenzschloss. Zur frühbarocken Neugestaltung der kurfürstlichen Gemächer im 1. Obergeschoss des Westflügels unter Leitung des Wolf Caspar von Klengel 1658. In: Denkmalpflege in Sachsen. Mitteilungen des Landesamtes für Denkmalpflege Sachsen 2003. Beuche 2004, S. 60–63.

Oelsner, Norbert: Das Dresdner Residenzschloss in der frühen Neuzeit. In: Geschichte der Stadt Dresden, Bd. 1. Von den Anfängen bis zum Ende des Dreißigjährigen Krieges. Stuttgart 2005, S. 432–446.

Oelsner, Norbert: Das spätgotische Residenzschloss der Wettiner in Dresden. In: Schlossbau der Spätgotik in Mitteldeutschland. Dresden 2007, S. 92–103.

Passavant, Günter: Wolf Caspar von Klengel. Dresden 1630–1681. Reisen – Skizzen – Baukünstlerische Tätigkeiten. München/Berlin 2001.

Pohlack, Rosemarie und Thomas: Das ehemalige Residenzschloss Dresden. Die Kontinuität seiner Bautradition und die architektonischen Umgestaltungen des 19. Jahrhunderts – Schlussfolgerungen zur denkmalgerechten Wiederaufbaukonzeption. Diss. (masch.) Dresden 1988.

Pohlack, Rosemarie: Das ehemalige Residenzschloss Dresden. Ausstellungsort für die »Zeitschichten« und Exponate des Freistaates Sachsen. In: Zeitschichten. 100 Jahre Handbuch der Deutschen Kunstdenkmäler von Georg Dehio. Katalogband zur gleichnamigen Ausstellung im Dresdner Residenzschloss, hrsg. von Ingrid Scheurmann. München 2005, S. 224–229.

Reeckmann, Kathrin: Anfänge der Barockarchitektur in Sachsen. Johann Georg Starcke und seine Zeit. Köln/Weimar/Wien 2000.

Schnitzer, Claudia: »… daß dadurch der späten Nachwelt ein unauslöschliches Andencken erwüchße«. Die Darstellung der Paradegemächer des Dresdner Residenzschlosses in der geplanten Festbeschreibung zur Vermählung 1719. In: Jahrbuch der Staatlichen Kunstsammlungen Dresden 34 (2008), S. 40–84.

Spehr, Reinhard und Herbert Boswank: Dresden. Stadtgründung im Dunkel der Geschichte. Dresden 2000.

Spehr, Reinhard: Archäologie im Dresdner Schloss. Die Ausgrabungen 1892 bis 1990. Dresden 2006.

Syndram, Dirk: Das Schloß zu Dresden. Von der Residenz zum Museum. Berlin/München 2001/2. Aufl. Leipzig 2012.

Syndram, Dirk und Martina Minning (Hrsg.): Die kurfürstlich-sächsische Kunstkammer in Dresden. Geschichte einer Sammlung. Dresden 2012.

Tzschimmer, Gabriel: Die Durchlauchtigste Zusammenkunft … des 1678. Jahres in Dresden. Nürnberg 1680.

Walther, Hans-Christoph: Die Räume des Grünen Gewölbes im Westflügel des Dresdner Residenzschlosses von der Mitte des 16. Jahrhunderts bis zur Errichtung des barocken Museums (1723–1729). In: Denkmalpflege in Sachsen. Mitteilungen des Landesamtes für Denkmalpflege Sachsen 2002. Beucha 2003, S. 49–63.

Weck, Antonius: Der Chur-Fürstlichen Sächsischen weitberuffenen Residentz- und Haupt-Vestung Dresden Beschreib- und Vorstellung. Nürnberg 1680.

Werner, Brunhild: Das kurfürstliche Schloß zu Dresden im 16. Jahrhundert. Diss. (masch.) Leipzig 1970.